KB039656

로마네스크 성당,
빛이 머무는 곳

로마네스크 성당, 빛이 머무는 곳

초판 1쇄 발행 2022년 10월 20일
초판 2쇄 발행 2022년 10월 25일

지은이 강한수
펴낸이 정해종

펴낸곳 ㈜파람북
출판등록 2018년 4월 30일 제2018 – 000126호
주소 서울특별시 마포구 토정로 222 한국출판콘텐츠센터 303호
전자우편 info@parambook.co.kr **인스타그램** @param.book
페이스북 www.facebook.com/parambook/ **네이버 포스트** m.post.naver.com/parambook
대표전화 (편집) 02 – 2038 – 2633 (마케팅) 070 – 4353 – 0561

ISBN 979-11-92265-73-5 03600
책값은 뒤표지에 있습니다.

이 책은 저작물 저작권법에 따라 보호받는 저작물이므로 무단 전재와 복제를 금하며, 이 책 내용의 전부 또는 일부를
이용하시려면 반드시 저작권자와 ㈜파람북의 서면 동의를 받아야 합니다.

교회인가 2022년 10월 6일 천주교 의정부교구장 이기헌 베드로 주교

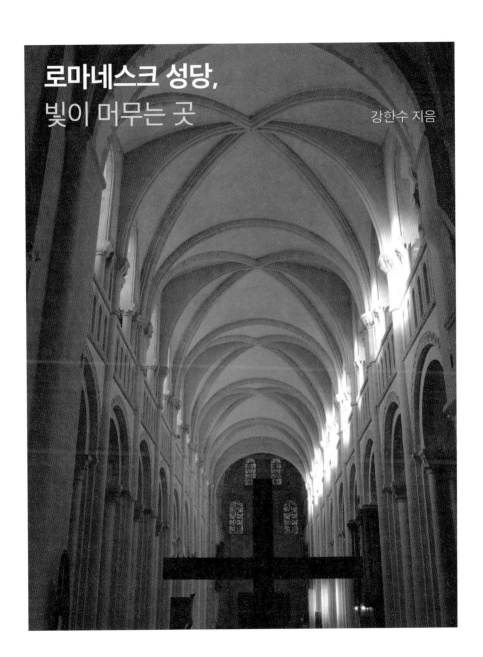

로마네스크 성당,
빛이 머무는 곳

강한수 지음

파람북

성당은 세상의 물질로 만들어졌으나 하느님의
거처가 되고, 지상에 있지만 천상의 궁전이 되며,
흙으로 만들어져 언젠가는 무너지겠지만
빛이신 그리스도를 담고 있는 공간이 됩니다.
그 안에서 사람은 땅의 겸손함을 신고
하늘의 고귀함을 입습니다.

건축을 공부하고 사제의 길을 걷게 해주신
어머님께 이 책을 바칩니다.

많은 사람이 성당에 대한 기억 하나쯤은 가지고 있을 것입니다. 더구나 아기 때 유아세례를 받은 사람이나 청소년기에 친구 따라 성당에 온 사람이면 그야말로 살포시 눈감으면 입가에 미소가 번지는 이야기가 몇 개쯤은 생각날 것이고, 성인이 되어 성당을 찾은 사람도 인생을 고민했던 흔적과 함께 기억되는 성당에 관련된 이야기들이 있을 것입니다.

혹은 천주교 신자가 아니더라도, 친구 결혼식에 왔다가 미사에 참석하고 성당 이곳저곳을 둘러본 기억들, 장례식장에 갔다가 장례 미사까지 참석하여 긴 시간 고인의 영정을 바라보면서 느꼈던 성당의 분위기, 아니면 존재 자체를 거부했던 신에게 갑자기 따져야 할 일이 생겨 성당 문 앞에 섰던 일도 있을 것입니다.

태어나서 이틀 만에 세례를 받은 내가 기억하는 성당의 첫 번째 모습은 그로부터 한참이 지난 첫영성체 받을 때입니다. 형의 첫영성체 교리를 따라다니다가 기도문을 외우게 되어 친구들보다 두 살 먼저 꼽사리로 첫영성체를 받았는데, 그때 교리를 가르쳐주신 검은 옷에 하얀 얼굴의 수녀님 모습이 가장 먼저 생각납니다. 그리고 교리실이 학교와 다르게 가운데 커다란 책상이 있고 둘레로 등받이 없는 긴 의자가 놓여 책상에 매달리다시피 둘러앉았던 정겨운 풍경이 어렴

필자 첫 영성체 사진 (1970년 봄, 앞줄 오른쪽에서 세 번째가 필자)

풋이 남아 있습니다.

그다음의 성당은 조금 더 또렷하게 떠오르는데 주일학교에 다니고 복사를 하게 되면서 또래의 아이들과 관계라는 것이 생겨날 때였던 것 같습니다. 복사 회합이 있는 날이면 으레 앞뒤로 한 시간 이상 '찜뿡'과 '왔다리갔다리' 놀이를 했던 성당 마당, 그리고 넘어가면 홈런으로 쳐주는 높은 키의 예수성심상의 모습이 떠오릅니다. 또한 미사 때 어린 나를 압도했던 심판관의 모습으로 앉아계 신 예수님과 그 주위에 포진한 네 복음사가(네 생물과 함께)가 그려진 제단화, 그리고 여덟 살짜리의 고해성사를 듣다가 가림막을 여시고 고해성사를 매주 보지 않아도 된다고 하신 신부님의 웃는 모습이 그리움으로 남아 있습니다.

성당에 대한 이런 이야기들은 기억하는 그 사람의 것만은 아닐 것입니다. 첫 영성체를 함께 받은 친구들, 미사를 집전하신 신부님, 복사들과 봉사자들, 그리고 이름도 모르는 많은 신자가 나의 그 성당을 함께 기억하고 있을 것입니다. 그래서 내가 다녔던 성당은 오랜 시간의 흐름 속에서 그 성당을 다녔던 수많은 나들인 '우리'의 성당, 모두의 성당이 됩니다.

그렇게 사람들이 함께 다닌 성당들 가운데 세상에 많이 알려진 성당의 이야기를 나누고자 합니다. 성당이 세워지다 보면 시대별로 건축적인 특색을 띠게 되는데 그렇게 구분된 건축 양식의 흐름을 따라서 걸으려고 합니다. 그러면서 그 시대에 있었던 신앙 이야기들, 곧 성인들과 신학자들, 교황들과 군주들, 그리고 그때의 우리들 이야기도 나누면 좋겠습니다. 그럼 떠나볼까요?

차례

로마네스크의 완성

로마네스크의 준비

'바실리카 양식'을 표준형으로 삼은
프레-로마네스크 성당들이 지속적인
분화와 확장을 거듭하며 고유한
로마네스크 양식으로 발전하기 시작하다

콘스탄티누스 대제와 카롤루스 대제

카롤루스가 콘스탄티누스를 바라보다

이천 년 전 유다인들의 오순절 축제가 한창 벌어지고 있는 예루살렘의 어느 위층 방에는 예수님의 어머니 마리아와 열한 제자, 그리고 예수님을 따랐던 사람들 몇이 모여 있었습니다. 그런데 거센 바람이 집 안을 가득 채우고 불꽃 모양의 혀가 사람들 위에 내리더니 모두가 성령을 받아 다른 언어들로 말을 했습니다. 그중 베드로가 일어나 예루살렘을 순례 중인 유다인들에게 예수 그리스도의 복음을 선포했고, 그의 설교로 그 자리에서 세례를 받은 이가 삼천 명가량 되었다고 합니다(사도행전 2장 참조).

이렇게 교회는 복음 선포를 통해 사람들을 불러 모아 예수 그리스도의 이름으로 세례를 베풀고 신앙 공동체를 형성하기 시작했는데, 교회(교회의 라틴어 'ecclesia'는 '불러 모음'이란 뜻이다)라는 이름이 생기기도 전인 그때, 불러 모인 그들에게 우선 필요했던 것은 예수님께서 마지막 식사에서 제정하신 성찬례를 거행할 장소였을 것입니다.

하지만 그들과 같은 민족인 유다인들도 지배 세력인 로마인들도 인가되지 않은 새로운 종교 집단이 전례적 집회를 거행할 장소를 공공연하게 마련하는 것을 달가워하지 않았습니다. 그래서 처음에는 가정에서, 이후에는 지하 묘지에서

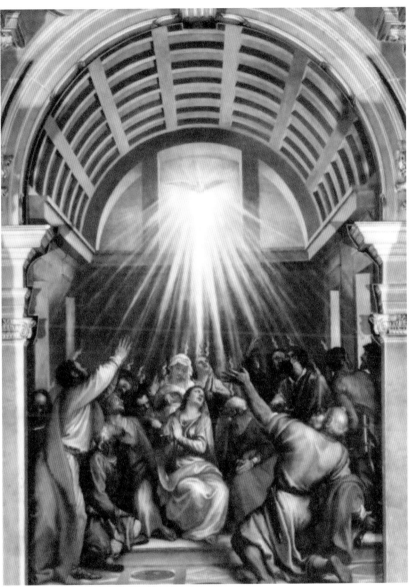

성령 강림, 티치아노 작, 1570년경, 유화, 산타 마리아 델라 살루테 대성당(Basilica di Santa Maria della Salute), 베네치아, 이탈리아

신자들이 모여 성찬례를 거행해야 했습니다.

다행히 313년 콘스탄티누스 대제의 그리스도교 공인으로 교회는 로마인들의 공회당인 바실리카를 개축하거나 신축해 모임 장소로 사용할 수 있었는데, 이것이 초기 그리스도교 성당 건축의 시작인 셈입니다. 그 후로 로마 제국 안에는 바실리카 양식의 '콘스탄티누스 교회'가 전국에 세워졌습니다. 그래서 성당 이야기는 이미 그 시기부터 시작되었지만, 그 이야기는 필요할 때마다 보태기로 하고 여기서는 8-9세기 전후의 카롤링거 르네상스 시대부터 이야기를 꾸며보려고 합니다.

첫 번째 이야기의 주인공은 아헨 왕궁 성당입니다. 이 성당은 당시 유럽을

초기 그리스도교 가정교회 (시리아의 국경 도시
두라 에우로포스(Dura Europos) 유적지)

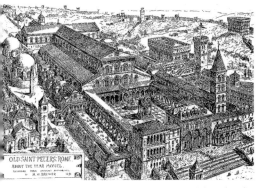

구(舊) 성베드로성당(바실리카 양식) 복원 조감도

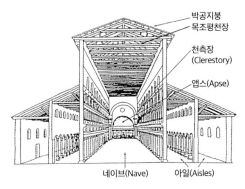

구 성베드로성당 내부 구조

한 손에 거머쥔 카롤루스 대제(샤를마뉴, 768~814 재위)의 작품입니다. 792년경 카롤루스 대제는 아헨에 자신의 왕궁을 건축했는데 그때 왕궁 부속 성당을 함께 짓기 시작해 805년 교황 레오 3세에 의해 성모마리아께 봉헌했습니다.

카롤루스 대제가 유럽의 패권을 쥐게 된 것은 그의 할아버지 카롤루스 마르텔이 732년 투르-푸아티에 전투에서 이슬람 군대에 대승을 거둔 사건에서 출발합니다. 이후 카롤링거 가문은 프랑크 왕국에서 가장 유력한 귀족이 되었고, 결국 그의 아버지 피핀 3세가 751년에 메로빙거 왕조를 무너뜨리고 카롤링거 왕조를 세웠습니다. 768년 피핀이 전장에서 죽자 카롤루스 대제는 피핀의 뒤를 이어 프랑크 왕국을 유럽의 중심으로 만들었습니다.

아헨 왕궁 성당이 봉헌되기 5년 전인 800년 성탄절에 로마에서는 카롤루스 대제의 서로마 제국 황제 대관식이 있었습니다. 이는 아헨 왕궁 성당이 카롤루스 대제의 권위가 절정에 이른 시기에 건축되었다는 것을 말해줍니다. 카롤루스 대제의 통치에서 중요한 점은 그가 종교로서만이 아니라 국가 운영 체제로 가톨

릭교회를 선택했다는 점입니다. 따라서 그의 정복지에는 성당이 지어졌고 주교가 파견되었으며, 프랑크 왕국의 국민이 되는 것은 곧 가톨릭교회의 신자가 되는 것을 의미했습니다.

동시에 그는 세상에서만이 아니라 교회에서도 최고의 권한을 갖고자 했습니다. 아헨 왕궁 성당은 그런 그의 정치적, 종교적 위상을 위풍당당하게 드러내고 있습니다. 하지만 지금 독일의 아헨 주교좌성당(Aachener Dom)은 카롤루스 대제의 왕궁과 성당은 아닙니다. 안타깝게도 왕궁은 남아 있지 않고, 성당은 보존되어 있지만 예전 그대로가 아닌 현재 아헨 주교좌성당의 일부분을 차지하고 있습니다.

아헨 주교좌성당 현재 모습

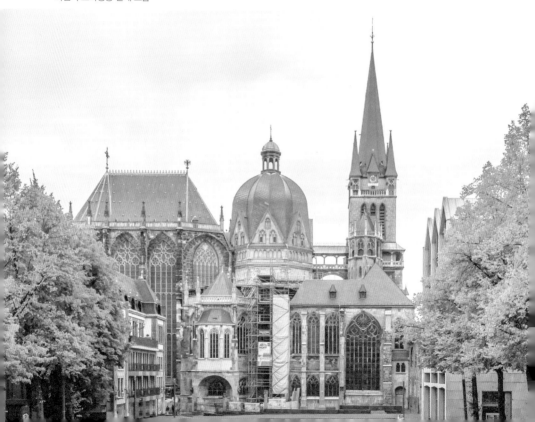

아헨 왕궁 성당 Palatine Chapel in Aachen

카롤루스가 천상 예루살렘을 꿈꾸다

아헨 왕궁이 지어질 당시 유럽에서 성당 건축을 이끌고 있던 주류는 로마 제국 시대의 초기 그리스도교 건축(바실리카 양식의 콘스탄티누스 교회)이었습니다. 로마 제국이 멸망(476년)하고 수 세기가 지났음에도 불구하고, 유럽에는 아직 새로운 건축적 발전이 이루어지지 않았다는 것을 의미합니다. 로마와 비교해 미개한 문화를 가졌다고 하여 바바리안이라고 불리던 게르만족이 유럽을 다스리기 시작한 이 시기는 새로운 문명의 발생보다는 로마의 문명을 받아들이고 이해하는 과정이었습니다. 따라서 성당 건축만이 아니라 교회의 신학도 별다른 발전 없이 초기 그리스도교 신학을 전달하고 보존하는 정도에 머물렀습니다.

아헨 왕궁 성당(Palatine Chapel, Aachen) 역시 초기 그리스도교 건축의 영향 아래 놓일 수밖에 없었는데, 당시 이탈리아에는 동로마 제국에서 발달한 비잔틴 양식의 건축이 들어와 있었습니다. 그중에서도 동로마 제국의 유스티니아누스 황제(527~565년 재위)가 로마 제국의 부활을 꿈꾸며 서방으로 영토를 넓히면서 이탈리아 라벤나에 세운 산비탈레 성당(Basilica di San Vitale, Ravenna, 547년 봉헌)은 초기 그리스도교 건축과 비잔틴 건축이 조화를 이룬 대표적인 성당이었습니다.

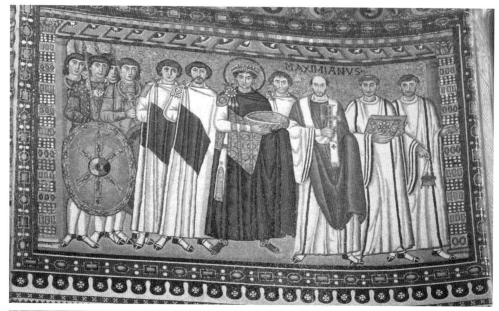

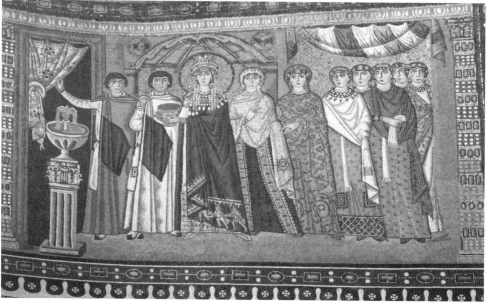

산비탈레성당 모자이크화, 유스티니아누스 황제(위), 테오도라 황후(아래)

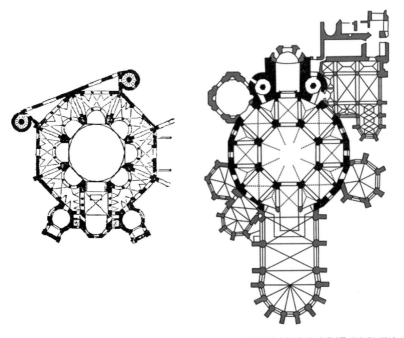

산비탈레성당(좌)과 아헨왕궁성당(우) 평면도

 카롤루스 대제는 그의 아버지 피핀이 정복해 로마 교회에 교황령으로 기증한 라벤나에 갔을 때, 산비탈레 성당에 들어가 제단 뒤편의 앱스에 그려진 모자이크를 봤을 것입니다. 유스티니아누스 황제와 테오도라 황후가 빵과 포도주의 예물을 봉헌하는 행렬을 묘사한 모자이크는 카롤루스의 마음을 움직였을 것 같습니다. 그리고 카롤루스는 프랑크 왕국의 황제이지만 지상에서뿐만 아니라 천상 예루살렘에서도 하느님 가까이에 앉기를 바라지 않았을까요? 그래서 산비탈레와 같은 성당을 아헨의 왕궁 안에 짓고 싶었을 것입니다.

산비탈레 성당은 초기 그리스도교 건축에서 비주류였던 중앙집중형의 평면 구성과 비잔틴 양식이 결합된 성당입니다. 그 가운데 산비탈레 성당의 팔각형 평면과 복층 갤러리는 아헨 왕궁 성당에 결정적인 영향을 주었습니다.

먼저 안쪽과 바깥쪽이 모두 팔각형으로 되어있는 산비탈레 성당의 평면은 아헨 왕궁 성당에 와서 안쪽은 팔각형이 유지되고 바깥쪽은 십육각형의 평면으로 발전하였습니다. 같은 팔각형 평면이 이중으로 되었을 때는 두 벽 사이의 공간이 기하학적으로 불안정한 사다리꼴의 연속을 보여줍니다. 하지만 안쪽은 팔각형이지만 바깥쪽이 십육각형인 경우는 두 벽 사이의 복도가 사각형과 삼각형의 모듈로 구성되어 기하학적 안정감을 주고 평면을 확장할 수 있게 해줍니다.

내부 중앙홀의 입면 역시 산비탈레 성당의 복층 갤러리가 아헨 왕궁 성당에 와서는 3층 구조로 높아지면서 성당의 수직성을 증가시켰습니다. 하느님 나라의 완성을 염원하는 가톨릭교회에서 수직성에 대한 추구는 신앙의 중요한 요소 가운데 하나입니다. 하지만 아직 구조 기술이 발달하지 못한 시기였기에, 건물의 수직적 상승은 벽체를 두껍게 만들 수밖에 없었습니다.

그 결과 아헨 왕궁 성당은 건물의 물질적 질감을 드러내게 되었는데, 이런 현상은 성당 건축이 로마네스크 양식을 준비하기 시작했다는 것을 암시합니다. 하지만 아헨 왕궁 성당이 로마네스크 양식에 이르기에는 아직 넘어야 할 산이 남아 있습니다. 그래서 아헨 왕궁 성당을 비롯한 카롤링거 르네상스 시대의 성당 형태를 통틀어 '프레-로마네스크' 양식이라고도 부릅니다.

카롤루스 대제는 이렇게 초기 그리스도교 시대와 비잔틴 시대의 성당에서 자신이 하느님께 봉헌할 성당의 모습을 얻어 그것을 '모방(mimesis, imitatio)'하면서 자신의 고유한 성당을 지어 봉헌했습니다. 이후 신성로마제국의 오토 대제

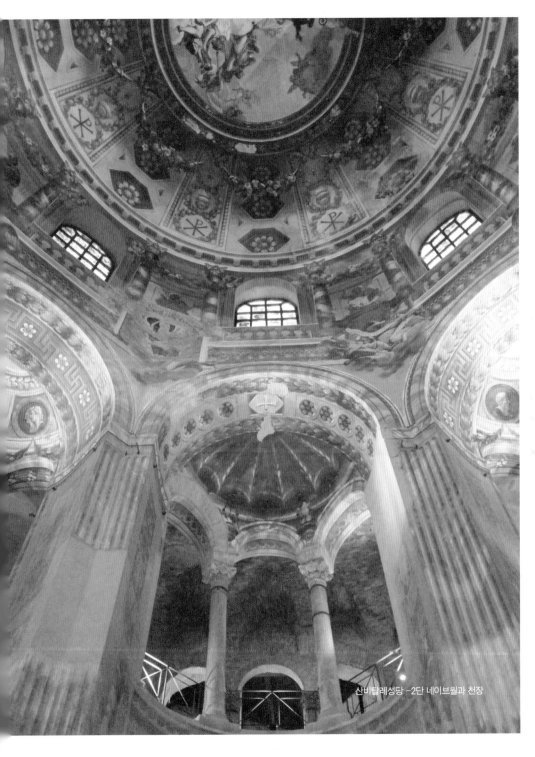

산비탈레성당 –2단 네이브월과 천장

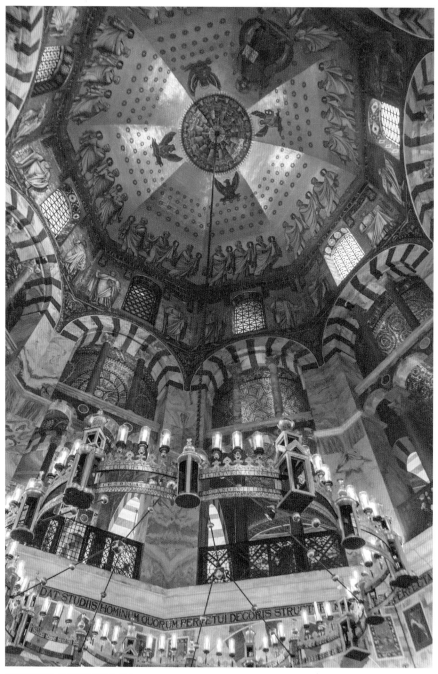

아헨왕궁성당 -3단 네이브월과 천장

역시 카롤루스 대제의 업적을 '모방'하고 16세기까지 아헨 왕궁 성당에서 대관식을 거행했습니다.

고대 그리스에는 '미메시스(μίμησις)' 곧 '모방' 혹은 '재현'의 의미를 지닌 철학적 개념이 있습니다. 원래 신비적 의식에서 생겨난 것인데, 플라톤은 이 세상이 이데아의 미메시스(모방)로 존재한다고 설명했습니다. 고대 교회는 플라톤의 이러한 원형과 모형의 사고를 바탕으로 성사의 개념을 정립했는데, 특히 안티오키아의 이냐시오나 예루살렘의 주교 치릴로는 신자들이 성사에 참여해 성사 안에서 재현되는 그리스도의 구원 사건을 모방함으로써 구원의 은총을 받는다고 말했습니다.

그런 면에서 카롤루스가 라벤나의 산비탈레를 보고 아헨 왕궁 성당을 건립한 것은 단순한 복사와 붙이기가 아니라 산비탈레 안에 담겨 있는 초기 그리스도교의 신앙과 그것으로 이루어진 모든 신자의 삶을 현재화하는 수고임이 틀림없습니다.

중세의 시작

새로운 시대의 여명이 비추다

아헨 왕궁 성당 이야기를 하면서, 프랑크 왕국과 왕국 초기의 메로빙거 왕조와 카롤링거 왕조에 대해서 언급을 했습니다. 로마네스크 양식의 성당 이야기를 하면서 피할 수 없는 시대의 이름들인데 그래도 이런 낯선 용어들이 어렵게 느껴졌을지도 모르겠습니다. 그래서 그 시대의 이야기를 조금 해보려고 합니다.

'중세'라는 말을 들어보셨을 것입니다. 일반적으로 기원후 500년에서 1500년까지의 시기를 가리킵니다. 하지만 천 년이나 되는 긴 시간을 한 시대로 묶어서 단지 '중세'라고 부르는 것에는 그 시대의 가치를 평가 절하하려는 의도가 숨겨져 있습니다. 16세기 르네상스 시대의 인문주의자들은 고대 이후 천년 간 라틴어가 퇴보되었다고 말하면서 고전 라틴어를 부활시키고자 하였습니다. 그러면서 고대 문명과 자신들의 시대 사이를 단순히 '중간 시기' 곧 '중세'라고 낮춰 부른 것입니다. 하지만 19세기 이후 예술과 문학 등 다양한 분야에서 중세의 가치는 재평가되었고 오늘날 그 위대함을 인정받고 있습니다.

중세라는 새로운 시대의 시작은 로마 제국의 멸망과 관련이 있습니다. 375년 로마 제국 동쪽의 게르만족은 중앙아시아의 유목민족인 훈족이 쳐들어오자 서쪽으로 대이동을 시작하였습니다. 로마 제국은 콘스탄티누스 황제의 그리스

콘스탄티누스 대제와 밀라노 칙령

도교 공인(313년 밀라노 칙령)과 콘스탄티노플 천도(330년), 그리고 테오도시우스 황제의 그리스도교 국교화(392년)를 통해서 제국의 면모를 유지하고 있었지만, 제국이 동서로 분리되면서 정치-경제적으로 매우 불안정한 상황에 처해 있었습니다. 그런 와중에 프랑크족, 서고트족, 동고트족, 반달족, 부르군트족 등의 소위 게르만족이 로마 제국의 영토로 물밀 듯이 밀려온 것입니다.

　　서고트족이 영원의 도시 로마를 엄청난 재난 속에 밀어 넣었을 때, 아우구스 티노 성인은 『신국론』에서 '그리스도의 적'을 떠올렸고(410년). 이후 훈족이 로 마를 침공했을 때, 대 레오 교황은 전장에 직접 나가 훈족의 왕 아틸라와 담판을 벌여서 그들을 철군시키기도 했습니다(452년). 하지만 결국 서로마 제국은 게르

클로비스의 그리스도교 세례

만족 출신으로 서로마 제국의 용병대장이었던 오도아케르에 의해 476년 막을 내렸고, 제국의 전역에는 게르만족의 왕국들이 들어섰습니다. 이렇게 고대 사회가 무대에서 사라지고, 새로운 시대의 막이 오르기 시작했습니다.

그중에서 가장 주목을 받는 나라는 단연 프랑크 왕국입니다. 프랑크족의 클로비스(481~511 재위)는 로마의 영향을 많이 받은 갈리아 지역에 왕국을 세우고 메로빙거 왕조를 시작하였습니다. 흥미로운 것은 당시 게르만족 대부분은 아리우스주의를 따르고 있었다는 것입니다. 첫 번째 교회 일치 공의회였던 니케아 공의회(325년)에서 그리스도를 반신(半神)으로 보고 그 신성(神性)을 부정했던 아

카롤루스 대제

리우스가 단죄되고 아타나시우스의 삼위일체론이 믿을 교리로 선포되자, 아리우스주의는 제국 내에서 설 자리를 잃고 밖으로 쫓겨나가게 되었습니다. 그러나 공의회가 영향력을 발휘하지 못하는 제국 밖의 민족들에게는 정통과 이단에 대

한 수용과 배척의 판단이 존재하지 않았을 것이고, 그들에게 아리우스주의는 그리스도교와 같은 의미로 다가왔을 것입니다.

하지만 이제 서방에 자리를 틀고 로마 제국을 계승할 국가를 꿈꾸기 시작한 후로는 아리우스주의를 따른다는 것이 어떤 의미인지를 알게 된 것입니다. 클로비스가 496년에 로마 가톨릭교회에서 세례를 받고, 프랑크 왕국이 로마 제국의 종교와 문화를 계승하는 국가임을 세상에 알려야 했던 이유가 거기에 있습니다. 그의 개종은 유럽이 그리스도교화 되는 결정적인 사건이었고, 그로써 클로비스는 프랑스 역사상 첫 번째 왕으로 남게 되었습니다.

그로부터 200여 년 후 프랑크 왕국은 또 한 번의 성장통을 겪습니다. 무함마드의 등장으로 세력이 커진 이슬람 제국은 지금의 스페인에 상륙하여 서고트 왕국을 무너트리고 피레네산맥을 넘어 프랑크 왕국을 위협하였습니다. 클로비스 이후 국력이 약화된 메로빙거 왕조에 최대의 위기가 닥친 것입니다. 이때 왕국의 유력한 귀족이었던 카롤루스 마르텔(688~741년)은 투르에서 이슬람 군대를 대파하고 그들을 피레네 너머로 돌려보냈습니다. 그리고 그의 아들 피핀(714~768년)은 751년 메로빙거 왕조를 마감시키고 그의 아버지의 이름에 따라 카롤링거 왕조를 시작하였습니다. 이때 교황 스테파노 3세는 카롤링거 왕조를 인정하고 피핀의 도움으로 롬바르디아 왕국을 물리칩니다. 로마 교회와 카롤링거 왕조와의 이러한 관계는 피핀의 아들 카롤루스 대제(742~814년)에 이르러 절정에 이릅니다. 카롤링거 왕조 이후 유럽은 빠르게 그리스도교화 되면서 그동안 주춤했던 성당 건축도 점차 제 모습을 드러내기 시작하였습니다.

생리퀴에 수도원 성당 Abbaye de Saint-Riquie

교회의 전례가 바실리카에 담기다

고대에서 중세로 새로운 시대가 열리고, 프랑크 왕국의 메로빙거 왕조에 의해서 새로운 시대의 문화가 서서히 움터 나갔습니다. 이어서 등장한 카롤링거 왕조는 카롤링거 르네상스의 닻을 올렸고, 오랫동안 침묵했던 성당 건축도 기지개를 피기 시작했습니다. 아헨 왕궁 성당이 그 첫 번째 결실이었는데, 의외인 것은 성당의 형태가 중앙집중형이었다는 것입니다. 그 이유에 대해서는 산비탈레 성당과 관련된 것으로 앞서 해명한 바 있는데, 사실 그 시대 성당의 대부분은 정사각형이나 정팔각형 혹은 원형보다는 기다란 장방형의 평면으로 되어있습니다. 왜냐면 프랑크 왕국의 정치적, 종교적, 문화적 가치가 고대 로마 제국의 그것에 뿌리를 두고 있기 때문입니다.

장방형 평면의 성당을 바실리카 양식이라고 부르는데 이는 로마 제국 시대의 초기 그리스도교 성당에서 생겨난 것입니다. 콘스탄티누스는 313년 그리스도교를 공인한 후 324년 11월 9일에 잎으로 천년 간 로마 가톨릭교회의 심장부가 될 라테라노 대성당을 봉헌했습니다. 그런데 콘스탄티누스는 종교적 집회 장소인 대성당을 당대의 종교 건축이라고 할 수 있는 '신전'의 중앙집중식 형태가 아니라, 시민들의 모임이 일상적으로 벌어지는 공공건물인 바실리카의 형태로

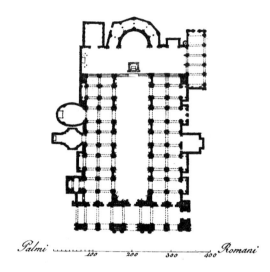

Palmi ____ 100 200 300 400 Romani

라테라노 대성당 평면도 (19세기초)

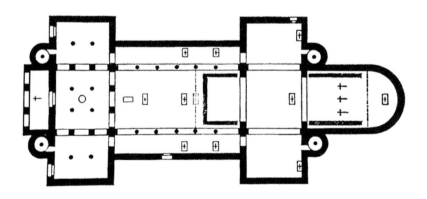

생리퀴에 성당 평면도(성인상을 돌며 전례 행렬을 함)

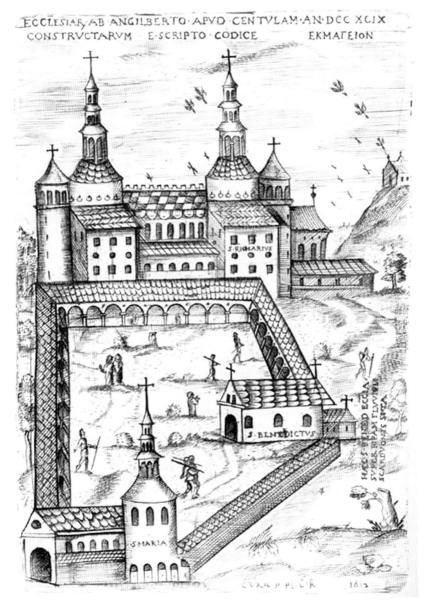

생리퀴에 수도원 성당 일러스트

지었습니다.

바실리카는 가운데 '네이브'라고 하는 시민들이 주로 머무는 넓은 공간이 있고, 그 양옆에 '아일'이라고 부르는 통로 공간이 있습니다. 네이브의 천장은 높고 아일의 천장은 낮은데, 네이브와 아일의 경계에 벽과 기둥 등의 구조물이 세워져 성당의 몸통이라 할 수 있는 네이브의 천장을 높게 해줍니다. 아일의 천장 위로 더 올라간 벽체에는 클리어스토리(clear story, 천측창)라고 하는 창이 있어서 네이브의 중심까지 빛이 들어오게 해줍니다.

콘스탄티누스는 이런 형태의 바실리카가 그리스도교의 전례 공간으로 더 적합하다고 생각했습니다. 왜냐면 그리스도교의 '성전'은 제사장을 비롯한 필수 인원 몇몇만 안으로 들어가고 대부분은 밖에 머무는 '신전'과는 달리 하느님 백성인 신자 전체가 건물에 들어가서 미사를 봉헌하는 장소이기 때문입니다. 그래서 보통 세 개인 출입구의 수를 유지하여 다수의 이동이 쉽게 만들었고, 출입구 맞은편 반원형으로 움푹 들어간 공간인 '앱스'에 제단을 설치했습니다. 기둥 없이 넓은 공간을 유지하기 위해서 천장은 목조 트러스 구조로 올려졌습니다.

하지만 중세에 들어서도 초기 그리스도교의 바실리카 양식이 성당 건축의 주를 이룬 것에는 교회 전례(liturgia)의 영향이 컸습니다. 제2차 바티칸 공의회 전례 헌장은 그리스도께서 언제나 교회에 계시고, 특별히 전례 행위 안에 계신다고 말합니다(전례 헌장, 7항 참조). 따라서 전례는 교회 활동의 정점이며, 교회의 모든 힘이 흘러나오는 원천입니다(전례 헌장, 10항 참조). 그러므로 성당은 단순히 신자들의 모임 장소가 아니라 전례가 거행되는 장소로서 전례의 표징이 잘 표현되도록 계획되어야 합니다.

중세 교회에서 전례의 중요한 요소 중 하나가 '행렬(processio)'입니다. 본당

알퀴노를 접견하는 카롤루스 대제

에서 성탄 대축일이나 부활 대축일 미사 때 사제가 복사단과 함께 긴 행렬로 입당하는 것을 보았을 것입니다. 행렬은 교회가 세상 나그넷길의 여정에 하느님께서 함께해 주시기를 청하는 전례 행위로 신자들은 하느님께 대한 찬미가를 부르며 행렬을 합니다.

이러한 행렬은 초기 그리스도교에서 이미 나타났는데, 카롤링거 왕조에서 계승되어 발전되었습니다. 카롤루스 대제 당시의 궁정 신학자 알퀴노(735 전후 ~804년)는 전례 행렬을 교회 전례의 중심 요소로 정착시킨 대표적인 인물입니다. 교회는 성금요일을 비롯한 주님의 수난을 기념하는 날에 '십자가의 길' 14처를 행렬하며 기도하였고, 이러한 행렬은 점차 일반 전례에까지 도입되었습니다.

카롤루스 대제 때 지어진 센툴라의 생리퀴에 수도원 성당(Abbaye de Saint-Riquier, Centula, France, 790~799)은 전례 행렬이 본격적으로 실행된 대표적인 성당으로 사제는 성인들의 유해나 성상을 모신 곳을 정해진 동선으로 행렬하며 전례를 진행합니다.

성당이 기다란 바실리카 양식을 필요로 했던 또 다른 이유로 '전례 성가'를 들 수 있습니다. 바실리카 성당의 긴 네이브는 성가의 잔향이 사라지지 않고 오랫동안 머물게 해주었는데, 이는 신자들이 성가를 통해서 하느님을 찬미하도록 이끌어주었고, 지금까지도 전례 성가의 중요한 요소로 받아들이고 있습니다. 이러한 다양한 필요에 부응해 '바실리카 양식'을 표준형으로 삼은 프레-로마네스크의 성당들은 이후로 지속적인 분화와 확장을 거듭하며 고유한 로마네스크 양식으로 발전하기 시작했습니다.

로마네스크의 시작

오래전부터 로망이었던 로마를
잃고 싶지 않았던 게르만족.
마침내 유럽을 차지한 게르만족이
건축물과 미술품에 로마를 담아내다

로마네스크 성당의 구조

성당이 분화되고 확장되다

카롤링거 르네상스 시대, 곧 중세 초기의 프레-로마네스크 성당들은 교회의 신학과 전례, 그리고 신앙생활의 발달로 공간의 분화를 거듭하며 발전했습니다. 특히 성당에 들어오는 출입구 부분과 제단이 있는 앱스 부분의 기능이 확대되었습니다. 대체로 제단은 동쪽에 놓아 사제와 신자들이 예루살렘을 바라보고 미사를 봉헌하도록 했으며, 성당의 출입구는 그 반대쪽인 서쪽에 두었습니다.

서쪽의 포털(portal, 정문)에 들어서면 나르텍스(narthex, 전실)라고 불리는 공간이 나오는데, 나르텍스는 성당의 규모가 커지면서 베이(bay, 네 기둥으로 구획되는 평면의 한 단위)의 수를 늘려 수평적 확장을 이루었습니다. 또한 그 기능이 복합화되어 층수가 늘어나는 수직적 확장도 이루어졌습니다. 이러한 나르텍스의 분화는 정문이 있는 성당의 파사드(façade, 정면)를 확대하게 하였고, 그 면에 대한 예술적 중요성을 증대시켰습니다.

성당의 서쪽에 집중된 이러한 파사드, 포털, 나르텍스 등이 있는 공간을 '웨스트워크(westwork)'라고 부릅니다. 웨스트워크가 형성된 것은 그리스도교의 성장과 관련이 있습니다. 당시 유럽은 프랑크 왕국의 확장과 함께 빠른 속도로 그리스도교화 되어가면서 지역마다 주교가 임명되고 주교좌성당이 지어졌습니

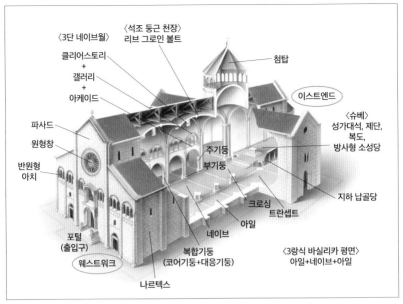

로마네스크 성당의 구조와 명칭

다. 신자 수는 점점 늘었고 신앙생활도 발전하면서 신자석의 확장은 물론 다양한 기능을 수행하는 공간이 요구되었는데, 이를 수용하기 위해서는 제단이 있는 동쪽보다 반대편인 서쪽이 적합했을 것입니다. 또한 황제나 귀족의 권한이 강화되면서 그들을 위한 자리가 이곳 웨스트워크에 마련되기도 했습니다.

이렇게 성당 서쪽에 다양한 공간들이 생겨나면서, 웨스트워크는 독립된 건물이라고 해도 손색이 없을 정도의 규모를 갖추게 됩니다. 특히 소성당과 첨탑들이 더해졌는데, 그런 공간을 지탱하기 위해 기초와 벽체 등의 구조체에 보강이 필요했으며 천장 역시 석조 볼트로 올리는 등 많은 구조적 발전을 이루었습니다.

공간의 분화가 서쪽에만 나타난 것은 아닙니다. 웨스트워크가 세속적(世俗的) 공간의 분화였다면 동쪽에서는 '이스트엔드(eastend)'라는 신적(神的) 공간의 분화가 일어났습니다. 초기 그리스도교 성당의 동쪽 부분은 그리스도를 상징하는 제대와 그 뒤편에 밖으로 돌출된 반원형 공간인 앱스 정도의 단순한 구성이었습니다. 하지만 교회 전례가 발전하면서 대규모의 성가대석이 제대 근처에 자리 잡았고, 성인들의 유해나 성상들을 안치하는 공간이 생겨났으며, 앱스도 중앙과 양 측면에 큰 규모로 여러 개가 설치되어 소성당의 역할을 했습니다.

웨스트워크와 이스트엔드의 공간 확장은 그리스도의 몸인 교회(콜로 1,18)의 신자들이 머무는 공간인 네이브(nave, 身廊, 성당의 몸통)의 확장과 불가분의 관계를 이룹니다. 신자 수가 증가하면서 미사 전례 시 신자들을 수용할 공간이 더 필요했는데, 그렇다고 기둥의 간격을 마음대로 넓힐 수 있는 문제가 아니었습니다. 이를 해결하기 위해서 고안한 것이 모듈(module) 방식입니다.

모듈의 기본 단위는 위에서 말한 베이가 됩니다. 보통 네이브는 아일(aisle, 側廊, 성당의 옆구리)의 두 배의 폭을 갖기 때문에, 작은 단위인 아일의 모듈을 정사각형으로 하고, 네이브의 모듈은 정사각형을 두 개 붙인 직사각형을 이룹니다. 이 모듈의 수가 늘어나면서 네이브는 성당의 종 방향은 물론이고 횡 방향으로도 확장을 이루었습니다. 또한 네이브월(nave wall, 네이브에서 아일 방향으로 바라본 벽면)에 아케이드(arcade, 아치로 되어있는 1층 부분)와 클리어스토리(clearstory, 천측창)뿐만 아니라 그 사이에 갤러리가 생기면서 성당은 복층을 이루며 수직으로도 확장되었습니다. 이러한 네이브의 확장, 그리고 웨스크워크와 이스트엔드의 분화 발전으로 성당 건축은 로마네스크 시대로 한 걸음을 더 내딛게 되었습니다.

성당 건축이 프레-로마네스크에서 로마네스크로 발전되고 있는 모습을 설명하면서 자연스럽게 로마네스크라는 명칭을 사용했습니다. 하지만 당시에 로마네스크라는 용어가 공식화되거나 고유한 건축 양식으로 받아들여진 것은 아닙니다. 단지 중세에 유행했던 어떤 형식으로만 인식되고 있었는데, 19세기에 들어 중세에 발달한 이 양식이 고대 로마의 건축 양식과 연관성이 있다는 미술 사학자들의 연구 결과들이 나오면서 '로마적인 것, 로마풍의 것, 로마를 닮은 것'을 의미하는 프랑스어 '로마네스크(Romanesque, 이탈리아어 Romanico 독일어 Romanik)'로 부르기 시작한 것입니다.

비록 명칭은 훨씬 후대에 붙여졌지만, 게르만족이 로마 제국을 무너뜨리고 유럽을 차지하기 전부터 '로마'는 그들의 로망이었고, 그들이 로마 제국을 차지했을 때는 로마를 잃고 싶지 않았을 것입니다. 그래서 로마를 건축물과 미술품에 담아냈던 것입니다. 단지 새 시대에 옛 이름을 그대로 사용하는 것이 당장은 어려웠을 것이라는 생각이 듭니다.

롬바르디아 건축

벽돌 쌓기에 장인의 혼을 남다

 중세 초기의 성당들이 웨스트워크와 이스트엔드에서 분화를 거듭하고 네이브가 확장되면서 로마네스크 시대는 한층 더 가까이 다가왔습니다. 하지만 로마네스크 성당이 지향하는 수평과 수직의 분화와 확장에서 반드시 해결해야 하는 문제가 있었습니다. 성당의 구조체들(역학적으로 힘을 받는 부재들)이 유기적으로 일체성을 이루는 것입니다. 다시 말해서 기둥과 벽체는 대부분 석조나 조적조로 이루어져 있는데, 천장이 그것들과 유기성을 띠기 위해서는 어떤 재료를 선택하고 어떻게 시공해야 하는지를 결정해야 한다는 것입니다.

 이전의 로마 건축과 비잔틴 건축은 '석조 곡면 천장'을 선호했습니다. 그런데 석재로 천장을 마감하는 경우에는 자체 하중이 크기 때문에 수평 형태의 천장을 만들 수가 없었습니다. 그것을 보완한 구조 방식이 천장을 평면 형태의 곡면으로 쌓는 것입니다. 반면에 그리스도교 건축과 서유럽의 건축은 바실리카 양식의 '목조 평면 천장'이 주를 이루었습니다. 이러한 건축적 전통은 로마네스크의 초기 단계에까지 이어져서 각각 유럽의 남부 로마네스크와 북부 로마네스크의 특징이 되었습니다.

 이 두 가지 형태 중에서 부재의 구조적 유기성 면에서 볼 때, 수직 부재인 기

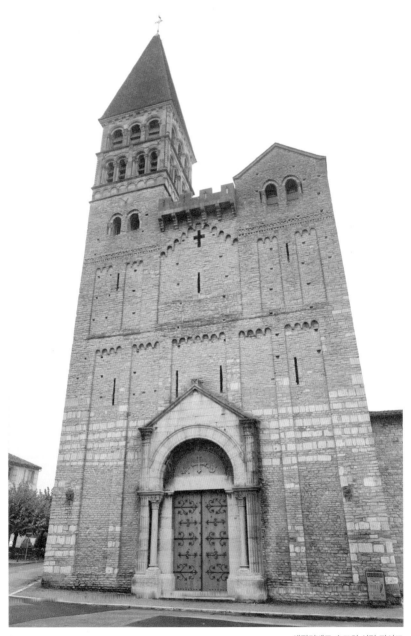

생필리베르 수도원 성당 파사드

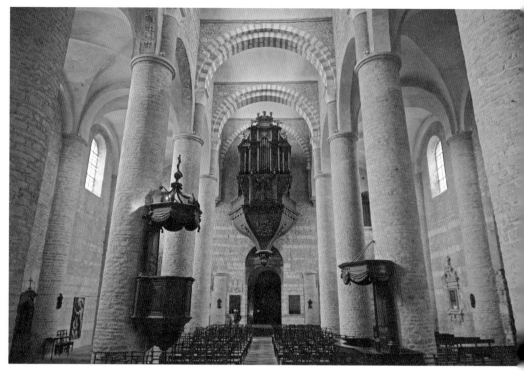

생필리베르 수도원 성당 내부

등과 수평 부재인 천장이 이질의 재료보다는 동일 재료일 경우에 구조적으로 더 높은 완성도를 이룰 수 있습니다. 결국 목조 천장보다는 당대의 첨단 건축 기술인 석조 천장의 구조적 완성도가 높았으며, 로마네스크 건축은 목조 평면 천장이 석조 곡면 천장으로 발전하는 방향으로 진행되었습니다.

그렇다면 시공간적으로 단절된 로마 건축과 비잔틴 건축의 석재를 다루는 기술이 어떻게 10세기 프랑크 왕국에 나타났을까 하는 의문이 생깁니다. 그 궁금증을 풀어줄 열쇠를 가지고 있는 나라가 있습니다. 게르만족의 일파로 알프스 북쪽에 살다가 568년 알프스를 넘어 이탈리아 북부와 중부에 자리를 잡은 롬바

르디아 왕국입니다.

롬바르디아 왕국은 점점 세력을 키워 751년 비잔틴 제국이 차지하고 있던 라벤나를 점령하고 이어서 로마까지 위협했습니다. 당황한 스테파노 2세 교황은 메로빙거 왕조를 무너뜨리고 카롤링거 왕조를 세운 프랑크 왕국의 피핀(카롤루스 대제의 아버지)에게 도움을 요청했습니다. 피핀은 두 차례 로마 교황을 도와 롬바르디아 왕국을 몰아내고 756년 라벤나를 교황령으로 기증했습니다. 피핀의 뒤를 이은 카롤루스 대제는 774년 대대적으로 공격하여 이탈리아 북부를 점령하고 롬바르디아 왕국은 프랑크 왕국에 편입되었습니다.

6~8세기 롬바르디아 왕국에서 발생한 건축을 롬바르디아 건축이라고 부르는데, 왕국은 국가 차원에서 건축 장인들을 체계적으로 관리하고 보호 육성하는 전통이 있어 높은 수준의 건축 기술, 특히 조적술을 보유하고 있었습니다. 롬바르디아 건축의 조적술은 로마 제국보다는 비잔틴 제국의 조적술에 가까웠습니다.

콘크리트로 중심 벽체를 만들고 그 외벽에 높이가 낮은 벽돌을 쌓는 방식의 로마 제국의 조적술은 강도는 좋았지만, 작업이 복잡하고 벽체가 두꺼워져 시간이 많이 소요되었습니다. 반면에 비잔틴 제국의 조적술은 오로지 조적으로만 벽체를 만드는 방식으로, 벽돌 하나의 높이가 높고 콘크리트 작업이 없어서 공사가 단순하고 소요 시간이 적었습니다. 롬바르디아 왕국은 이탈리아에서 비잔틴 제국과 전쟁을 하면서 제국의 조적술을 배우고 정리해 발전시켰습니다.

이렇게 롬바르디아 건축은 로마 제국 시대와 중세 초기의 건축적 공백을 메우며, 로마 제국과 비잔틴 제국이 가지고 있는 석조와 조적조의 시공술을 보존하고 있었고, 이것이 피핀과 카롤루스 대제의 롬바르디아 점령을 통해서 서유럽으로 전해져 초기 로마네스크의 중요한 건축적 요소가 되었습니다. 따라서 카롤

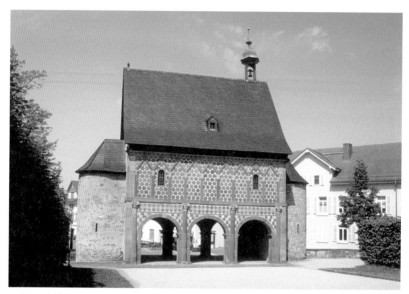

로쉬 수도원 게이트 하우스

루스 대제의 롬바르디아 점령은 정치적으로는 롬바르디아 왕국을 사라지게 만
든 사건이지만, 건축적으로는 탁월한 롬바르디아 건축을 프랑크 왕국을 통해 서
유럽 전체로 퍼트리고 로마네스크의 탄생을 이끈 사건인 셈입니다. 특히 롬바르
디아 건축은 '석조 둥근 천장'과 '롬바르디아 밴드'에서 독창성을 드러내며 서유
럽의 건축을 주도했습니다.

롬바르디아 건축은 교회에도 영향을 주었는데, 유럽이 빠르게 그리스도교화
되면서 로마의 교황들은 각 지역에 교구를 만들고 대성당과 수도원을 건축했습
니다. 이때 파견된 건축 장인들이 롬바르디아의 석공 장인 집단이었습니다.

지역의 주교좌성당이 교황이 보낸 장인 집단에 의해서 축조되었다는 것은,

교회의 시각에서 보면, 교황권이 지역 주교의 권한보다 우위에 있음을 의미합니다. 반면에 아직 석조 볼트 천장이 나타나지 않는 독일 북부의 초기 로마네스크 성당들을 보면, 이 지역은 롬바르디아 건축의 영향을 받지 않았다는 것을 알 수 있고, 이는 결국 교황권이 영향을 미치지 못하고 있다는 것을 의미하는 것입니다. 이렇게 새로운 시대의 성당 건축은 옛 시대와 새 시대를 연결해주는 교회의 영향 아래 조금씩 성장하여 나아갔습니다.

로마 교회와 프랑크 왕국
교회가 세상의 그늘에 머물다

롬바르디아 건축 이야기는 정치와 종교 그리고 건축의 관계가 어떤 것인지를 생각하게 해줍니다. 그래서 롬바르디아 건축이 서유럽에 전파된 이후 곧 9~10세기의 교회 이야기를 해보려고 합니다. 카롤루스 대제는 국가뿐만 아니라 교회의 질서도 회복시키려고 노력했습니다. 신학자 알퀴노의 도움으로 많은 법령집을 만들고, 지역 교회에 주교들을 임명했으며, 로마 전례를 적극적으로 도입했습니다.

814년 사망한 그는 아헨 왕궁 성당에 묻혔고, 그의 아들 경건왕 루이 (814~840년 재위)가 왕위를 계승했습니다. 루이는 아버지의 개혁을 이어받아 '수도회법'(817년)과 '성직자법'(819년)을 제정하고, 교회의 영성과 신학을 발전시켰습니다. 궁정 학술원에서는 성경과 교부들의 작품을 연구했고, 필사가를 양성하여 훌륭한 필사본들이 다수 출간되었습니다.

신학의 발달은 신학 논쟁을 일으키기도 했는데 대표적인 것이 '성찬례 논쟁'입니다. 이는 코르비 수도원의 아빠스 라드베르투스(Radbertus, +859년)와 수사 라트람누스(Rathramnus, +868년)가 벌인 것으로, 역사적인 예수 그리스도의 '몸'과 성찬례에서 축성된 '성체'에 대한 사실주의적 입장과 상징주의적 입장의 논

경건왕 루이

쟁이었습니다.

라드베르투스는 예수 그리스도의 역사적 존재 방식과 성사적 존재 방식에
차이가 없다고 말합니다. 만일 그렇다면 예수 그리스도의 십자가 희생은 매일
반복됩니다. 반면에 라트람누스는 빵과 포도주가 그리스도의 몸과 피로 변화되
는 것이 아니라 몸과 피의 상징이 될 뿐이라고 말합니다. 이 경우에는 우리가 사
실적으로 그리스도의 몸을 영하는 것이 아니라, 상징적으로 영하는 것이 됩니

성체성사(최후의 만찬 1464-67/68년, 디에릭 보우츠, 유채, 루벵 성 베드로 성당 제단화, 벨기에)

다. 이 양극단의 입장은 합의점에 이르지 못했지만, 훗날 교회가 성체 안의 '그리스도 현존'에 관한 '실체변화'의 가르침에 도달하는 출발점이 되었습니다.

이보다 조금 앞서 동방에서는 '성화상논쟁'이 벌어지고 있었습니다. 비잔틴 제국의 황제 레오 3세는 730년 성화상 공경을 금지하는 명령을 내렸습니다. 하지만 수도자들을 중심으로 신자 대부분은 이를 반대했고, 교황

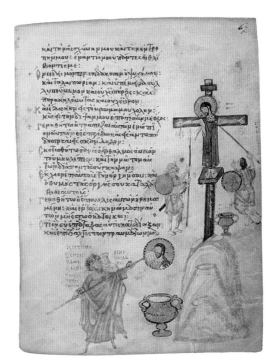

시편에 실은 성화들

그레고리오 3세가 황제의 명령에 반대하자 동방과 서방의 대립은 커져만 갔습니다. 레오 3세의 후계자 콘스탄티누스 5세 황제 때인 754년에는 모든 성화상을 파괴하라는 명령이 내려지면서 성화상논쟁은 극에 달하게 되었습니다.

많은 수도자가 처형되는 상황이 벌어지자 결국 비잔틴 제국의 여황제 이레네는 787년 제2차 니케아 공의회를 소집해 성화상 공경을 회복했습니다. 동방과 서방의 마지막 일치 공의회인 이 공의회는 흠숭은 하느님께만 해당하고 공경

성화상 파괴

은 피조물에게도 할 수 있다고 정의했습니다. 또한 성화상의 가치는 그 자체에 있는 것이 아니라 그것이 가리키는 그리스도 혹은 성인들에 있다고 했습니다.

이와 관련하여 카롤루스 대제는 공의회가 자신과 무관하게 열린 것에 대해서 불만을 표시했고, 이에 제2차 니케아 공의회와 성화상 공경에 대해서도 반대하게 되었습니다. 또한 정략적으로 계획했던 여황제 이레네와의 결혼 문제도 귀족들의 저항으로 파기되었습니다. 이 당시 로마 교회는 롬바르디아 왕국의 위협 아래에 있었는데, 이러한 상황은 교황이 비잔틴 제국(동로마 제국)이 아닌 프랑크

왕국에 도움을 요청하도록 만들었습니다.

프랑크 왕국의 번영과 안정은 오래가지 않았습니다. 경건왕 루이 이후 왕국은 베르됭(Verdun) 조약(843년)에 의해 세 나라로 분할되었습니다. 이것이 프랑스, 이탈리아, 독일의 기원이 되었고 이후 서유럽은 하나의 군주 아래 있지 못했습니다. 서유럽이 분열되자 북쪽에서는 노르만족(바이킹)이 내려와 프랑스 북부 연안을 점령했고 그 이후로 그 지역은 '노르망디'라고 불렸습니다. 또한 동쪽에서는 헝가리족이 독일 동부를 침략했고, 남쪽에서는 사라센족이 쳐들어와 이탈리아 남부를 점령했습니다.

이런 정치적 혼란 속에서 교회도 힘든 시기를 겪게 됩니다. 프랑크 왕국이라는 보편적 황제권의 보호를 잃은 로마 교회(보편 교회)는 로마 귀족들의 이해관계 속으로 빠져들었고, 지역 교회들도 지방 귀족들의 권력 아래에 놓이게 되었습니다. 그래서 교회사학자들은 '카롤링거 왕조' 이후 '그레고리오 개혁'까지를 '교회의 암흑기'라고 말합니다.

성직자와 평신도가 주교를 선출하던 전통은 사라지고, 봉건제도 안에서 왕이나 영주들이 그들 마음에 드는 사람에게 십자가와 반지를 주며 주교직을 수여했습니다. 세속 권력의 성직 서임은 자질 없는 주교들을 양산했고, 성직 매매가 성행했으며, 사제의 독신도 지켜지지 않았습니다. 오랫동안 빛의 방향을 잃고 어둠의 터널에 갇혀 있었던 교회는 결국 세속의 영역이 아닌 교회의 영역에서 이 문제를 해결해야 한다는 것을 알았습니다. 클뤼니에서 개혁의 첫 번째 바람이 불기 시작한 것이 이때입니다.

클뤼니 수도원과 그레고리오 7세 교황
교회가 세상과 구별을 선언하다

교회는 한동안 암흑기를 걷게 되었지만, 910년 부르고뉴에 클뤼니 수도원이 설립되면서 희망의 빛이 보이기 시작했습니다. 당시 서프랑크에는 카페 왕조가 들어섰고 동프랑크에서도 오토 대제가 신성로마제국의 깃발을 올리며 서유럽은 안정을 찾아가고 있었습니다. 이런 정치적, 종교적 안정과 함께 성당 건축도 클뤼니 수도원을 중심으로 침체기에서 벗어나기 시작했습니다.

이전 세기 교회가 갈 길을 잃어버린 원인 중 하나는 복음적 삶을 살아야 하는 수도원이 국가와 교회에 예속되어 있었다는 점이었습니다. 이를 극복하고자 클뤼니 수도원은 수도원장을 스스로 선출하고 교구의 주교로부터 간섭을 받지 않는 면속(免屬)을 선언했습니다. 또한 교황에 대한 절대적인 충성을 서약했고, 베네딕토 규칙서를 철저히 준수했으며, 수도원장에 대한 순명과 엄격한 금욕, 그리고 전례와 기도 생활을 강조했습니다.

클뤼니는 마욜로, 오딜로, 후고(위고), 베드로 존자(尊者) 등의 훌륭한 수도원장들이 각각 40~50년씩 안정적으로 수도원을 이끌면서 12세기까지 약 3천 개의 공동체를 세우고 공동체마다 성당을 건립했으며 주교와 교황을 많이 배출하는 등 명실상부한 서유럽 교회의 심장부가 되었습니다. 하지만 신성로마제국의

교황 성 그레고리오 7세

수도원들은 클뤼니 수도원의 중앙집권적이고 반봉건적인 개혁 운동에 동참하지 않았습니다. 오히려 그들은 오토의 제국교회로 자리매김을 함으로써 그레고리오 개혁 이후에 벌어지는 교황과 황제의 갈등에서 황제의 편에 서게 됩니다.

클뤼니 수도원의 개혁은 철저했습니다. 성직 서임권, 사제 독신, 십자군 등 수도원 밖의 문제는 다루지 않고, 오로지 수도원의 개혁에만 초점을 맞추었습니다. 그러나 수도원은 교회의 중요한 지체이기에 수도원의 변화는 교회의 신앙과 영성을 한층 더 심화시켰고, 신자들은 세상과 교회의 관계, 교황권의 위상, 교회의 폐해들에도 관심을 갖게 되었습니다. 그 결과 교회 안에 많은 개혁 운동이 생겨났는데, 그중에서 교회에 가장 큰 영향을 준 것이 '그레고리오 개

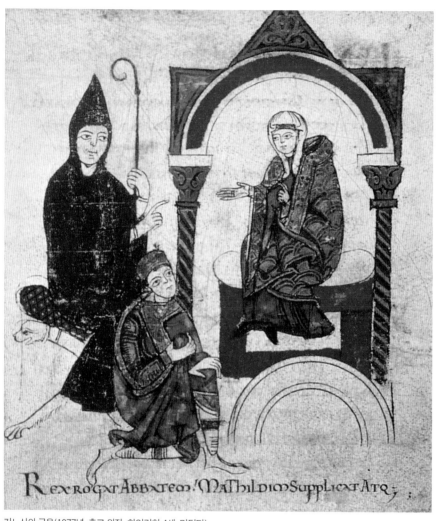

카노사의 굴욕(1077년, 후고 원장, 하인리히 4세, 마틸다)

혁'이었습니다.

클뤼니 수도원 출신의 그레고리오 7세 교황(1073~1085년 재위)은 당시 가장 폐해가 컸던 성직 매매의 금지와 사제의 독신에 대한 규정을 반포했습니다. 처음에는 교회 안에서도 커다란 호응을 받지 못했는데, 성직자 대부분이 자신의 신분을 영주들로부터 보호받고 있었기 때문에 영주와 대립할만한 힘이 없었기 때문이었습니다. 결국 교황은 근본적인 문제가 세속 군주가 가지고 있는 성직 서임권에 있다는 것을 인식하고 「교황 훈령」(1075년)을 반포하여, 성직 서임권이 교황에게 있음을 확고히 하는 한편 교황의 권한이 황제의 권한보다 우위에 있음을 천명했습니다.

하지만 신성로마제국의 하인리히 4세는 교황의 결정에 반대하고 교황을 폐위했습니다. 이에 교황 역시 황제를 파문하고 황제에 대한 성직자들의 서약을 무효화했는데, 이를 보고 황제 편에 섰던 주교나 제후들이 교황 편으로 돌아서기 시작했습니다. 세속 권력마저 잃을 위기에 처한 황제는 결국 교황이 머물러 있는 카노사로 향했습니다. 1077년 황제는 참회복을 입고 성문 앞에서 3일 동안 참회했고, 그의 세례 대부인 클뤼니 수도원의 후고 아빠스(1024~1109년)와 성주 마틸다의 중재로 그는 교황으로부터 사죄를 받았습니다(카노사의 굴욕).

그렇게 성직 서임권은 교황에게 돌아왔지만, 훗날 황제는 교황을 공격했고, 교황은 도피 도중 죽음을 맞이했습니다. 이후 교황과 황제는 보름스 정교조약(1122년)과 제1차 라테란 공의회(1123년)를 통해서 화해했는데, 교회는 영적 서임권을 갖고 주교에게 서품을 주고 왕은 주교에게 세속적 권한을 부여했습니다.

예수님께서는 제자들을 부르시어 그들을 당신의 사명에 참여시키셨습니다. 곧 예수님께서 겪으실 기쁨과 고통에 그들을 초대하시며 이렇게 말씀하셨습니

다. "내 안에 머물러라. 나도 너희 안에 머무르겠다."(요한 15,4) 나는 포도나무요 너희는 가지다."(15,5) 이렇게 당신의 몸과 우리의 몸 사이에 신비롭고 실제적인 친교를 강조하십니다. 그만큼 교회는 그리스노와 진밀한 관계에 있습니다.

그래서 교회를 그리스도의 몸이라고 말합니다. 곧 그리스도는 "당신 몸인 교회의 머리"(콜로 1,18)이십니다. 이러한 교회는 머리이신 그리스도를 떠나서 존재할 수 없습니다. 따라서 교회가 세상에 의지할 때 교회는 그 생명을 잃게 됩니다. 그렇게 교회가 세상에 물들 때마다 주님께서는 성령을 통해서 교회를 당신 품으로 부르십니다. 그것을 세상은 개혁이라고 말하지만, 주님께로 돌아가는 것이니 신앙인은 회개라고 말합니다.

제2 클뤼니 수도원 성당 Abbaye de Cluny II

성당에 교회 개혁의 의지를 담다

클뤼니 수도원의 개혁으로 교회는 암흑기에서 조금씩 벗어나게 되었습니다. 수도원장을 독립적으로 선출하고자 했던 클뤼니 개혁은 성직자를 국가가 아닌 교회에서 임명하고자 하는 그레고리오 개혁으로 이어졌습니다. 이로 인해 교황과 황제가 대립하게 되었지만 결국 카노사의 사건(1077년) 이후 상당한 진통을 겪고 나서 보름스 정교조약(1122년)으로 일단락되었습니다.

수도 생활은 교회가 주님께 받은 선물이라고 합니다. 수도 생활 자체가 교회의 신비에서 나온 것입니다. 그래서 복음적 권고(정결, 청빈, 순명)의 삶은 하느님 나라를 향한 여정의 지름길과도 같습니다. 교회는 수도 생활을 통해서 그리스도의 신부가 되고 그리스도를 드러냅니다(가톨릭교회교리서, 926항 참조). 그렇게 수도 생활은 이 세상에 있는 천상 보화를 보여주고 새롭고 영원한 생명의 승거를 드러내며 다가올 하느님 나라를 예고합니다(교회 헌장, 44항 참조). 따라서 교회가 어둠의 터널에 깊숙이 빠져들었을 때, 수도원은 교회의 얼굴에서 그리스도의 빛이 되살아나도록(교회 헌장, 1항 참조) 자신의 역할을 해야 합니다.

로마 제국의 멸망 이후 카롤링거 왕조 이전까지의 5~7세기 서유럽의 침체기에 교회에 신앙과 영성이 숨을 불어넣었던 것도 누르시아의 성 베네딕토가 세

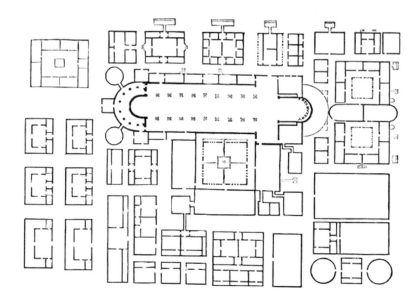

성 갈로 수도원 배치도

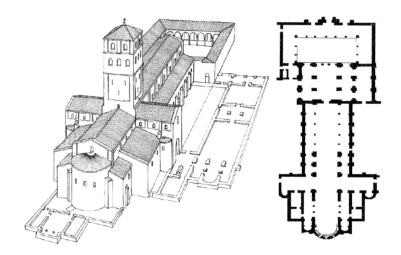

제2 클뤼니 수도원 성당 복원도

운 베네딕토 수도회였습니다(529년). 이후 베네딕토회 규칙서를 따르는 수도원들이 서유럽 전역에 생겨났고 카롤링거 르네상스 시대에 이르러서는 더욱 발전하게 되는데, 앞에서 소개한 생리퀴에 수도원과 성 갈로 수도원이 대표적입니다.

성 갈로 수도원은 서양 건축사에서 빼놓을 수 없는 이상적인 수도원의 모습을 보여주고 있습니다. 물론 지금은 남아 있지 않지만 820년경에 양피지에 그려진 배치도는 성 갈로 수도원이 단순히 기도하고 노동하는 곳이 아니라 하나의 작은 도시라는 것을 보여줍니다. 수도원 안에는 대성당은 물론이고, 학교, 농사와 목축을 위한 농장, 양조장과 목공소, 병원과 약국, 그리고 묘지에 이르기까지 삶에 필요한 모든 시설을 갖추어놓고 있습니다.

따라서 수도원은 수도 공동체만을 위한 단순한 공간이 아니라 도시와도 같은 종합적 공간이었습니다. 하지만 자급자족의 이상적 공동체는 결국 "기도하며 일하라"라는 베네딕토의 정신과 조금씩 멀어지게 되었습니다. 그리스도의 신부로서 그리스도를 세상에 드러내기보다는 오히려 세상과 타협하고 결탁하여 세상의 물질적 풍요를 거드는 공동체로 변질되고 있었습니다. 하지만 수도 생활의 혼은 사라지지 않고 다시 그리스도를 향하여 발길을 옮기며 개혁을 위한 새로운 발걸음을 예고했습니다.

부르고뉴 지방은 북부의 노르망디와 함께 프랑스의 초기 로마네스크 건축을 이끄는 중심지였습니다. 그 이유는 지리적으로 부르고뉴가 지중해를 중심으로 하는 로마 건축의 석조 건축술과 롬바르디아의 조적술의 영향을 받아서, 바실리카 양식의 성당에 석조 볼트로 된 천장을 얹는 실험을 하기에 적합한 장소였기 때문입니다. 부르고뉴에서 대표적인 로마네스크 성당이 클뤼니 수도원 성당인데, 그곳은 개혁의 상징이었고 훗날 성지 순례의 중요한 거점이었기에 새로우면

서도 웅장하고 신비스러운 분위기의 성당을 필요로 했습니다.

따라서 처음에 지었던 목조 평면 천장의 성당이 헐리고 석조 볼트를 가진 제 2 클뤼니 성딩이 증축되었습니다. 이로써 천장과 벽이 일체의 석구조를 이루며 '수직'이라는 중세의 중요한 건축 요소가 나타나기 시작했습니다. 또한 바실리카의 긴 네이브에 십자 모양으로 교차하는 트란셉트가 추가되고, 네이브 양쪽에 아일이 있는 3랑식 라틴 크로스 평면을 구성했습니다.

이스트엔드는 방사형 소성당 없이 성가대석과 앱스를 중심으로 지었고, 성가대석 옆에 직사각형의 소성당이 추가되었으며, 천장은 네이브뿐만 아니라, 아일, 트란셉트, 소성당 모두 석조 배럴 볼트로 시공되었습니다. 이러한 제2 클뤼니 수도원 성당의 일체성과 수직성의 구조는 클뤼니 수도원을 따르는 수도 공동체가 많아지면서 부르고뉴 지방의 다른 성당들에도 영향을 미치기 시작했습니다.

프랑스 남부의 초기 로마네스크

로마네스크의 닻이 오르다

클뤼니 수도원은 개혁과 동시에 규모가 급속도로 팽창하여, 954년 제2 클뤼니 수도원 성당의 증축공사가 시작되었고, 제2 클뤼니 성당의 건축 양식이 부르고뉴 지방을 넘어 프랑스 남부와 스페인 지역까지 영향을 미치면서 서유럽 남부의 초기 로마네스크 양식을 형성했습니다. 이 시기에 지어진 성당 건축의 특징을 정리해 보면 이렇습니다.

먼저 프랑스 남부의 초기 로마네스크 성당의 평면 형태는 프레-로마네스크처럼 바실리카 양식을 취하고 있습니다. 여기에 제2 클뤼니에서 선보인 트란셉트가 단조로운 바실리카 평면에 변화를 주고 있지만 아직은 크게 발달하지 않아 전체적으로 장방형을 유지하고 있습니다. 성당의 몸통은 가운데 네이브와 양측의 아일로 구성되는 3랑식이 늘어나고 있는 상황인데 아직 아일의 기능이 발달하지 않아서 어떤 경우에는 아일 없이 네이브만 있기도 합니다.

하지만 네이브와 아일에 모듈 개념이 적용되기 시작합니다. 네이브의 베이와 아일의 베이가 아케이드의 연속적인 기둥들과 조화를 이루어 성당 공간을 단순하면서도 안정적으로 분할하는 것입니다. 이러한 분할이 트란셉트와 만나는 크로싱, 그리고 성가대석과 앱스까지 이어지면서, 초기 로마네스크 양식의 기본

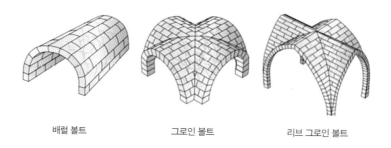

배럴 볼트 그로인 볼트 리브 그로인 볼트

적인 평면 형태를 구축합니다.

예컨대 생물도 개체가 단세포로 이루어져 있는 경우에는 세포 하나에 생명체의 모든 기능이 달려 있기 때문에 발달에 한계가 있습니다. 하지만 다세포 생물은 세포의 수가 늘어나면서 생명체도 다양한 모양과 기능을 가지고 분화합니다. 평면이 모듈화되기 시작한다는 것은 단세포 생물에서 다세포 생물로 분화 발달하기 시작했다는 것입니다.

다음으로 천장과 벽체가 구조적 발전을 이룹니다. 부르고뉴에서 이룬 성당 건축의 일체성과 수직성은 천장과 벽체가 석재라는 단일 재료로 구성되었기 때문에 가능했던 것이라고 얘기하였습니다. 이 시기에 석조 배럴 볼트가 완성되었는데, 배럴 볼트라는 것은 원통을 반으로 잘라 뉘어놓은 형태, 곧 천장이 터널처럼 반원통 형태로 된 구조물을 말합니다.

이 석조 배럴 볼트는 종 방향으로는 네이브월의 상부층 아치들이 받쳐주고 그 하중은 기둥을 따라 하부층의 아치들과 기둥에 전달됩니다. 또한 석재 배럴 볼트 안쪽으로 횡 방향 아치가 덧붙여졌는데, 그 횡 방향 아치에 걸린 하중은 네이브월 상부층의 기둥이 받아 네이브 바닥까지 전달합니다. 훗날 배럴 볼트가

교차하는 그로인 볼트가 생겨나고, 여기에 리브가 더해지는 리브 그로인 볼트로 발전하는데, 지금 배럴 볼트를 받치는 횡 방향 아치의 경우 리브 그로인 볼트에서 리브 역할의 초기 단계라고 말할 수 있습니다.

이렇게 육중한 벽체가 목조 트러스로 만들어진 평천장을 받치는 구조에서 배럴 볼트로 된 석조 둥근 천장으로 바뀌면서 자연스럽게 천장을 받치는 네이브 월의 구조도 벽체에서 기둥으로 바뀌어 가고 있었습니다. 곧 하나의 코어 기둥 주위에 천장에서 내려오는 여러 구조 부재에 대한 대응 기둥이 더해지는 복합 기둥의 초기 형태가 이 시기에 나타나고 있습니다.

그리고 앞에서 롬바르디아 장인들의 뛰어난 조적술에 대해서 말씀드린 바 있습니다. 이 시기의 벽체 재료는 주로 석재였지만, 롬바르디아의 영향으로 그 축조는 벽돌을 쌓는 방식을 취했습니다. 석재를 벽돌처럼 쌓는다는 것은 곧 벽체에 다양한 예술적 기법을 구사할 수 있다는 뜻입니다. 롬바르디아 밴드나 블라인드 아치 등이 그 대표적인 예입니다.

이 외에도 크로싱 상부에는 첨탑이, 이스트엔드나 웨스트워크 쪽에는 종탑이 세워진 것도 중요한 특징입니다. 이러한 프랑스 남부 초기 로마네스크 성당은 11세기 전반부에 프랑스에서 완성되었고, 12세기 초까지 스페인과 이탈리아에 전파되었습니다.

몽생미셸 수도원 성당 Abbaye du Mont-Saint-Michel
섬이 성당으로 가득차다

프랑스의 초기 로마네스크를 말할 때, 부르고뉴 지방과 함께 빼놓을 수 없는 곳이 노르망디 지방입니다. 노르망디는 현대사에서 제2차 세계대전 당시 연합군의 상륙 작전이 펼쳐진 곳으로 유명하지만, 그 바다와 땅의 기억 속에 더 깊이 새겨진 사건은 천여 년 전 바이킹이라 불리는 노르만인들의 거침없는 상륙 작전이었을 것입니다. 이후 그들은 그곳에 노르망디 공국을 세웠고(911년) 곧 영국에서 노르만 왕조의 시대(1066~1154년)를 열었습니다. 로마네스크 시기의 노르망디는 영국의 노르만 왕조에 속했는데, 사실 건축적으로 더 영향을 받은 곳은 영국이 아닌 북부 프랑스와 독일이었습니다.

10세기에 지어진 노르망디의 초기 로마네스크 성당들은 거의 사라졌고, 11세기의 것들이 남아 있지만, 그나마도 고딕 시대에 증축되어 부분적으로만 초기 로마네스크의 요소들을 볼 수 있습니다. 그중에서 비교적 노르망디의 초기 로마네스크의 모습을 잘 담아내고 있는 곳이 있는데, 12세기 초에 노르망디의 작은 섬 위에 지어진 몽생미셸 수도원 성당입니다.

몽생미셸 수도원 성당의 건축적 특징을 살펴보면, 먼저 단순한 리듬의 기둥 체계가 눈에 들어옵니다. 원형의 코어 기둥에 대응 기둥이 둘러싼 형태인데, 주

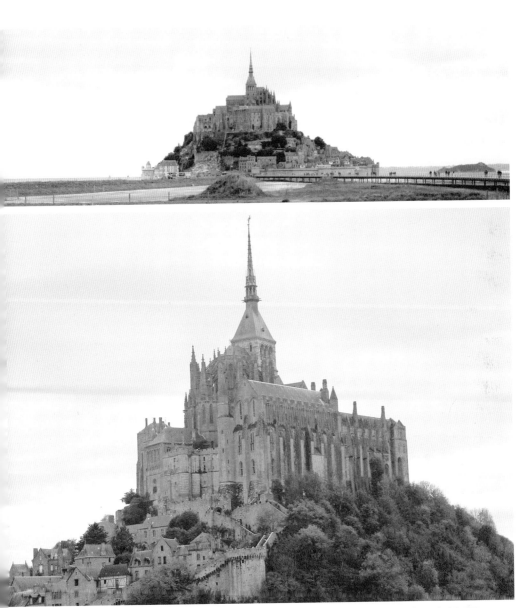

몽생미셸 수도원 성당 전경

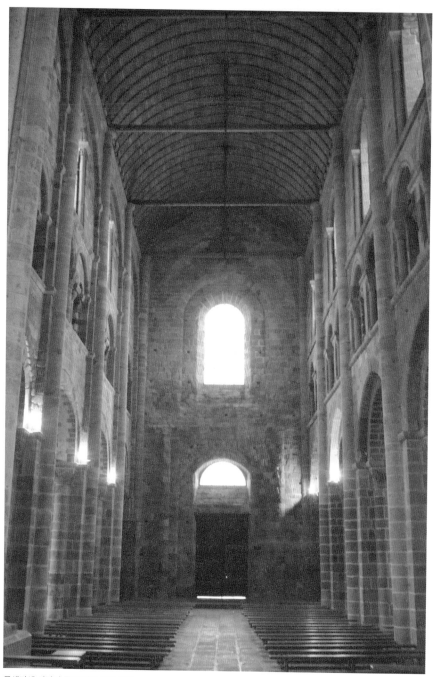

몽생미셀 성당의 목조 배럴 볼트 천장

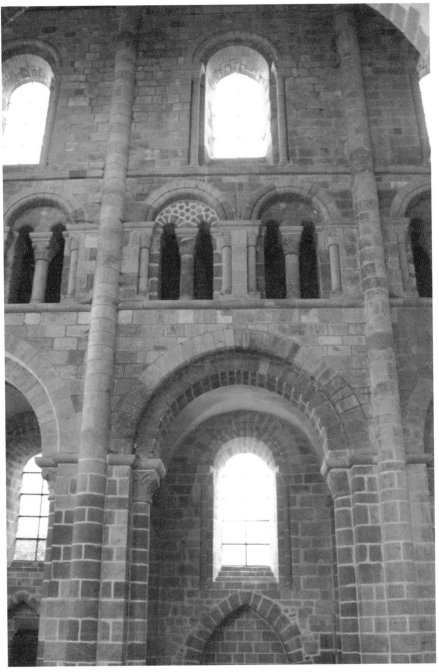

몽생미셸 성당의 3단 네이브월(아케이드-갤러리-클리어스토리)

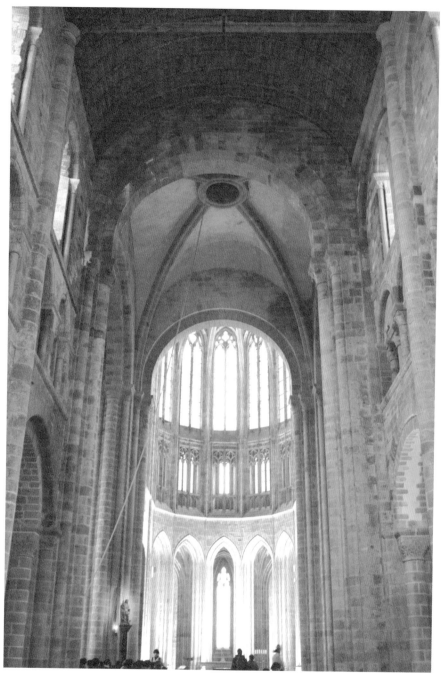

몽생미셸 성당의 크로싱(천장)과 제단

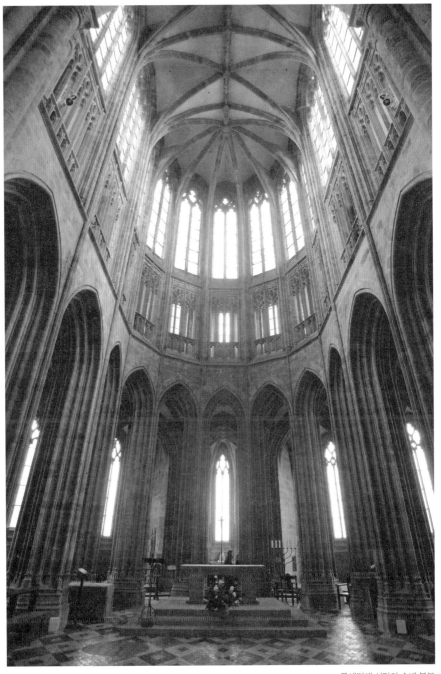

몽생미셸 성당의 슈베 부분
(로마네스크 양식으로 지어진 것이 화재로 소실되어 이후 고딕 양식으로 다시 지어졌다.)

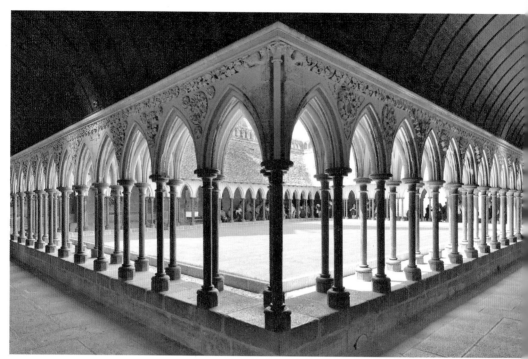

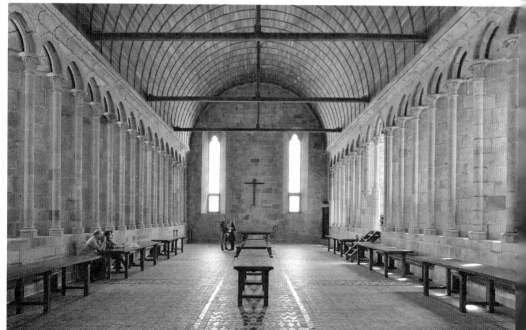

▲ 몽생미셸 수도원 클로이스터(회랑) ▼ 몽생미셸 수도원 식당

기둥과 부 기둥의 교체 리듬 없이 한 형태의 기둥이 성당 내부를 일률적으로 지탱합니다.

네이브월은 아케이드과 갤러리 그리고 클리어스토리의 3단 구성을 하고 있습니다. 아케이드는 한 베이가 하나의 아치로 구성되어 있고, 그 위의 갤러리는 네 개의 작은 아치를 두 개씩 묶은 두 개의 블라인드 아치로 되어있습니다. 그리고 그 위에 밝은 클리어스토리가 있어서 아케이드의 외부에 면한 창과 함께 실내를 밝게 해주고 있습니다.

몽생미셸 성당 앞에서 필자

하지만 코어 기둥의 네 면에 대응 기둥이 덧붙여진 형태의 기둥과 아케이드와 갤러리의 벽체는 그 두께가 상당하여 로마네스크 성당이 갖는 물질성(중량감 있는 물질적 특성)을 드러내고 있습니다. 또 한 가지 로마네스크 특징으로 볼 수 있는 것은 수평성입니다. 아케이드의 커다란 아치들의 수평적 연속과 갤러리의 작은 아치들의 같은 방향 연속은, 교체 리듬 없는 단순한 형태의 기둥과 함께 성당이 수평적으로 안정된 느낌을 줍니다. 한 가시 득이한 점은 천장이 목조로 된 볼트 형태라는 것인데, 이는 몽생미셸 성당이 기존의 목조 평천장 방식에서 천

몽생미셸 수도원 순례자의 방

단의 석조 볼트 방식으로 가는 과도기적인 단계에 해당한다는 것을 보여줍니다.

아름다운 섬 몽생미셸에 들어가기 전에 쥐미에주의 노트르담 수도원 성당
을 만나게 됩니다. 지금은 주요 구조체만 남아 있고 천장 등은 모두 무너진 상태
인데, 골조만 보아도 성당의 웅장한 규모를 짐작할 수 있습니다. 몽생미셸이 싱
글 베이인 것에 비해 노트르담 성당은 더블 베이로 구성되어 있어 기둥이 주 기
둥과 부 기둥의 교차 리듬을 갖습니다. 주 기둥은 정사각형의 코어 기둥에 대응

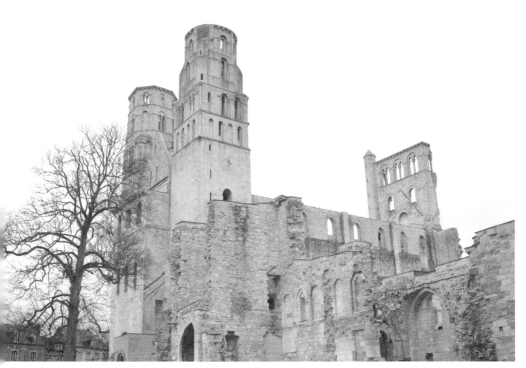

쥐미에주 **노트르담 수도원 성당** 전경

기둥이 네 면에 붙여졌고, 부 기둥은 대응 기둥을 갖지 않는 원형의 코어 기둥으로만 되어있습니다. 이러한 기둥 체계는 몽생미셸보다 발전된 형태입니다. 단일 형태의 기둥이 성당의 수평성을 드러낸다면, 주 기둥과 부 기둥이 교대로 있는 노트르담 성당은 기둥이 천장으로 올라가는 느낌을 주면서 성당의 수직성이 강조됩니다.

　또한 몽생미셸이 싱글 베이지만 직사각형 모양인 것에 반해 노트르담은 더블 베이로 직사각형의 베이 두 개가 하나의 정사각형 모듈로 작용하고 있습니

다. 아일 또한 네이브 모듈의 절반을 한 변으로 하는 정사각형 모듈을 형성하고 있습니다. 성당이 정사각형 모듈을 갖고 있다는 것은 공간이 규칙성을 띠면서 수직과 수평으로 확장할 가능성을 보여줍니다. 네이브월이 3단인 것은 몽생미셸과 같지만 아케이드는 부 기둥이 생기면서 두 개의 아치로 분할되었습니다. 이에 따라 갤러리도 두 개로 나뉘어 한 곳에 세 개의 작은 아치가 한 개의 블라인드 아치로 묶였고, 그 위에 클리어스토리의 창이 있습니다.

몽생미셸 수도원 성당과 쥐미에주의 노트르담 수도원 성당은 노르망디의 초기 로마네스크 모습을 보여주며 전성기 로마네스크 시대의 성당들 곧 캉의 삼위일체 성당과 생테티엔 성당을 준비했습니다.

오토 대제와 오토 건축
신성로마제국을 꿈꾸다

이제 로마네스크 성당 이야기에서 독일을 초대할 시간이 된 것 같습니다. 4~5세기 게르만족의 이동으로 로마 제국 시대가 막을 내리고, 유럽은 프랑크 왕국을 중심으로 새롭게 재편되었습니다. 하지만 카롤루스 대제 이후 왕국은 서프랑크, 중프랑크, 동프랑크로 분열되었고, 유럽은 다시 새로운 질서를 모색하게 되었습니다.

이 중에서 동프랑크는 프랑크 왕국의 변방에 속한 지역이었기에 그동안 제도적, 문화적 혜택을 제대로 받지 못했습니다. 그런 지역이 하나의 왕국으로 분리 독립되자 왕조의 본류인 서프랑크와의 교류가 적어지고 전쟁도 불사하게 되면서 조금씩 다른 나라로 자리를 잡아가고 있었습니다. 그러던 중 프랑크족의 혈통이 아닌 콘라트 1세가 왕으로 선출되고 '동프랑크'라는 이름은 역사 속으로 슬그머니 자취를 감추었습니다.

이후 작센 공작 하인리히 1세(919~936년 재위)가 왕위에 오르면서 새로운 나라가 모습을 드러내기 시작했습니다. 그래서 지금부터는 서프랑크와 동프랑크 대신에 프랑스와 독일이라 불러도 무방할 듯합니다. 이렇게 새로운 나라 독일의 기틀을 잡은 작센 왕조는 세력을 확장해 갔는데, 특히 하인리히 1세의 아들 오토

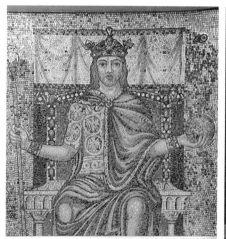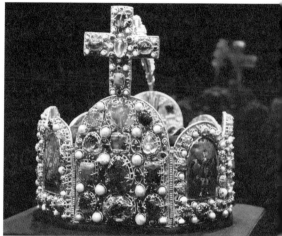

오토 대제(트리밍)와 신성로마제국 황제의 관

1세(936~973년 재위)는 북쪽의 노르만족(바이킹)과 동쪽의 마자르족(헝가리)을 물리치면서 독일을 열강의 반열에 올려놓았습니다.

　오토 1세는 카롤루스 대제와 비슷한 점이 많습니다. 어쩌면 카롤루스 대제를 '샤를 마뉴'가 아닌 '카를 대제'라고 부르며 독일의 뿌리로 간주하고, 그의 업적을 계승하려고 했을지도 모릅니다. 오토 1세가 그렇게 작센과 프랑켄뿐만 아니라 로트링겐과 바이에른까지 손아귀에 넣어 그야말로 강대국의 왕다운 면모를 갖추었을 때, 교황 요한 12세는 그에게 절박한 구원 요청을 합니다. 이탈리아에서 베렌가리우스가 로마 황제를 자칭하며 교황을 위협했던 것입니다. 오토는 즉시 원정길에 올라 반역자를 처단했고, 962년 교황은 그에게 로마 황제의 관을 씌워주었습니다.

　800년 성탄절에 로마에서 있었던 대관식을 기억할 것입니다. 당시 교황 레

마그데부르크 성당 서쪽 파사드

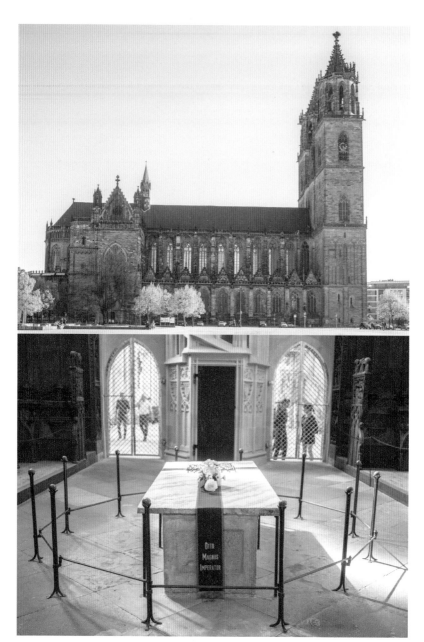

마그데부르크 성당 전경과 오토 대제의 무덤

오 3세는 카롤루스 대제가 롬바르디아 왕국으로부터 로마를 구해준 것에 대한 보답으로 황제의 관을 수여했습니다. 그런데 같은 자리에서 이번에는 오토의 황제 대관식이 거행된 것입니다. 오토는 더 나아가 그리스도교를 국교로 정하고, 학문과 예술을 적극적으로 장려했으며, 계속되는 정복 사업으로 영토를 넓혀나갔습니다. 카롤루스 대제가 그랬던 것처럼 말입니다. 그리하여 오토의 나라는 '신성로마제국'이라는 칭호를 얻었고, 그는 오토 대제로 불리게 되었습니다.

이 시기에 성당 건축도 발달하게 되는데, 이를 '오토 건축'이라 부르기도 하고, '프랑스 남부의 초기 로마네스크'와 견주어 '독일 북부의 초기 로마네스크'라 부르기도 합니다. 하지만 오토 대제는 성당 건축에 있어서도 로마 제국의 건축과 카롤링거 왕조의 건축에 대한 관심이 많았기 때문에, 프랑스 남부의 초기 로마네스크의 영향도 적지 않게 받았습니다.

오토 대제의 최초의 성당은 955년 레흐펠트 전투에서 헝가리족을 격퇴한 기념으로 작센의 마그데부르크에 지은 성당입니다. 그는 이 성당을 위해서 이탈리아에서 대리석으로 된 오더(기둥의 형식)를 직접 가져오기도 했습니다. 973년 세상을 떠난 오토 대제는 마그데부르크 성당에 묻혔습니다. 성당 규모는 길이 80미터 폭 41미터에 높이는 최대 60미터 정도로 추측이 되지만, 1207년 성금요일의 화재로 성당은 모두 소실되어 남아 있지 않습니다. 지금의 성당은 화재 뒤에 고딕 양식으로 거의 300년에 걸쳐 완전히 새로 지어진 것입니다.

서유럽의 북부에 해당하는 독일(신성로마제국)의 초기 로마네스크는 보통 '오토 건축'으로 불리는데, 시대적으로는 오토 왕조(919~1024년)와 잘리어 왕조 (1024~1125년)의 시기로 구분할 수 있고, 지역적으로는 작센 지역과 라인란트 지역으로 나눌 수 있습니다. 작센 지역은 오토 건축이 시작된 곳으로 게른로데 의 성 치리아코 성당과 힐데스하임의 성 미카엘 성당이 대표적입니다.

게른로데의 성 치리아코 성당(961년 봉헌)은 독일에서 가장 오래된 로마네스 크 성당으로 목조 평천장으로 건축되었습니다. 이 성당은 이스트엔드 부분을 앱 스와 성가대석으로 구성하고 이 부분과 트란셉트의 크로싱에 단 차이를 두어서 계단으로 연결했습니다. 그리고 크로싱 천장의 네 면에 횡 방향 아치가 있어서 크로싱이 트란셉트 및 네이브와 단절된 느낌이 듭니다. 또한 트란셉트의 동쪽 면에 각각 소성당을 두었습니다.

네이브월 역시 아케이드와 갤러리, 그리고 클리어스토리의 3단으로 정리되어 발전했습니다. 다만 갤러리는 발달 정도가 미흡하여 아케이드와 클리어스토리 사이에 구조적 통일성 없이 끼어 들어간 듯한 느낌을 줍니다. 아케이드의 아치 두 개에 갤러리의 블라인드 아치 3개가 대응되는 것 역시 구조적 불일치의 한 예가

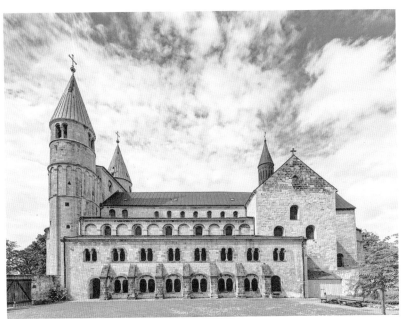

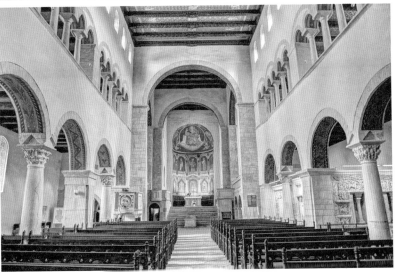

성 치리아코 성당 전경과 내부

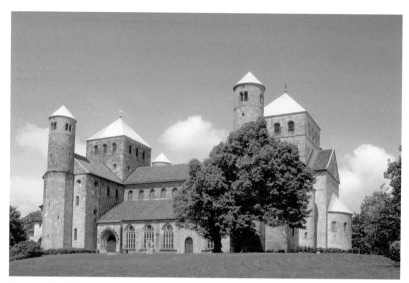

성 미카엘 성당 전경

됩니다. 또한 3단의 각층 사이에 장식이 전혀 없는 벽면이 형성되어 단조로운 느낌을 주는데, 이런 형식은 독일식 네이브월의 특징으로 발전되었습니다. 기둥 역시 사각형의 주 기둥과 원형의 부 기둥이 교차 리듬으로 형성되어 있습니다.

이러한 구조가 힐데스하임의 성 미카엘 성당(1033년 봉헌)으로 이어지면서 독일 초기 로마네스크를 완성시킵니다. 성 미카엘 성당은 우선 성 치리아코 성당의 목조 평면 천장과 장식 없는 네이브월을 계승합니다. 석조 둥근 천장(배럴 볼트)이 아닌 목조 평면 천장은 가벼워서 네이브월에 부담을 덜 주게 되고, 따라서 갤러리가 없어도 구조적으로 큰 문제가 없습니다.

그러다 보니 네이브월은 성 치리아코의 3단 구성에서 2단 구성으로 오히려

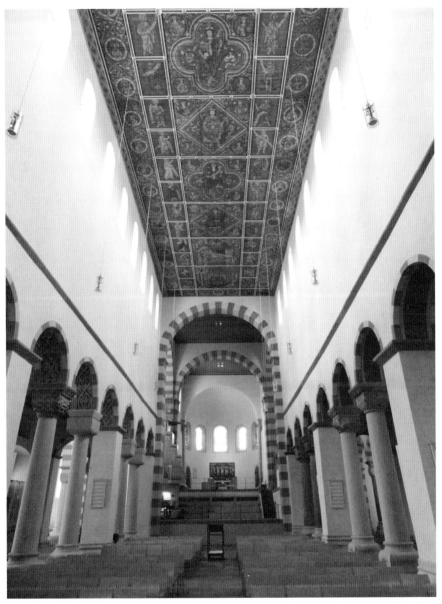

성 미카엘 성당 2단 네이브월과 목조 평천장

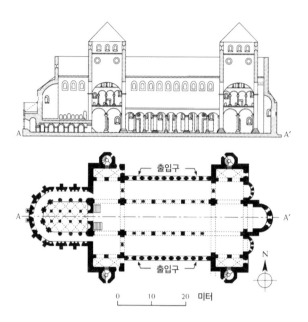

성 미카엘 성당 단면도와 평면도

단순화되고, 아케이드와 클리어스토리 사이가 넓은 벽면으로 채워졌습니다. 따라서 아케이드의 개구부와 클리어스토리의 창문은 서로 수직적인 일치를 이루지 못했습니다. 하지만 이러한 2단 구성은 장식 없는 네이브월의 면적을 더 넓게 해주었는데, 이러한 이유에서 독일 성당의 벽면이 추상적으로 처리되는 오토 건축만의 경향을 띠게 되었습니다.

반면에 기둥은 확실히 발전된 면을 보여줍니다. 사각형의 주 기둥을 중심으로 주 기둥 사이에 두 개의 원형 부 기둥이 들어가면서 작센 지역 고유의 리듬감을 형성합니다. 반원 아치의 연속인 아케이드는 이러한 리듬감을 더해주고, 고

전 양식이 아닌 작센 고유의 문양으로 장식된 주두 역시 오토 건축의 특징을 말해줍니다.

평면은 전형적인 바실리카 양식입니다. 네이브는 크로싱을 모듈로 세 개의 정사각형으로 구성되어 있지만, 아직 아일에는 모듈 개념이 적용되지 못하고 있습니다. 또한 성당의 동쪽과 서쪽에 모두 트란셉트가 보이는데, 이를 웨스트워크 자리에 이스트엔드의 성가대석과 앱스의 구성이 한 번 더 들어갔다고 하여 '더블 엔더'라고 부릅니다. 따라서 더블 엔더의 평면은 서쪽에도 앱스와 성가대석이 있어서 출입구를 남쪽이나 북쪽에 만들기 때문에, 프랑스 초기 로마네스크에서 볼 수 있었던 웨스트워크의 웅장한 정면(파사드)은 나타나지 않습니다.

더블 엔더는 오토 건축의 고유한 특징으로 보편주의보다는 지역주의를 드러냅니다. 하지만 더블 엔더 각각의 크로싱 위에 탑이 세워짐으로써 성 미카엘 성당은 건물의 균형을 잘 유지하고 있습니다. 트란셉트 양 끝의 계단실 역시 성당의 네 모퉁이에 균등하게 탑 형식으로 세워졌기 때문에 균형감은 배가됩니다.

트리어 대성당 Trierer Dom
라인란트 하류에서 카롤링거 시절을 그리워하다

　　신성로마제국은 지리적으로 작센 지역과 라인란트 지역으로 구별할 수 있다고 얘기했습니다. 작센 지역의 대표적인 성당은 힐데스하임의 성 미카엘 성당입니다. 반면 라인강을 따라 길게 형성된 라인란트 지역은 하류와 상류로 나누어서 볼 수 있습니다. 먼저 하류 지역은 옛날 카롤루스 대제 시절의 아헨 왕궁과 가까운 지역으로 쾰른과 에센, 트리어 등이 속해 있습니다. 아헨 왕궁의 영향을 받아서인지 이 지역의 성당은 카롤링거 왕조에 대한 향수가 다른 곳에 비해서 더욱 짙었습니다.

　　신성로마제국이 카롤링거 왕조의 전통과 영광을 잇고 있는 나라임을 보여주기 위해서 관심을 두었던 것은, 새로운 건축술을 개발하여 성당을 건립하는 것보다는 기존의 건축술을 바탕으로 대형 공간을 마련하는 것이었습니다. 먼저 천장을 높여 수직 방향으로 공간을 확장했는데 이를 위해서는 기둥이 더 두꺼워야 했습니다. 그리고 네이브의 폭을 넓혀서 수평 방향으로 공간을 확장하고자 했는데 이를 위해서 해결해야 하는 것이 천장의 축조입니다. 결국 새로운 기술의 석조 둥근 천장 대신 경량의 목조 평면 천장이 트러스 형태로 설치하는 것을 선택했습니다. 쾰른의 장크트판탈레온 성당(980년)과 에센의 수도원 성당(11세기 초),

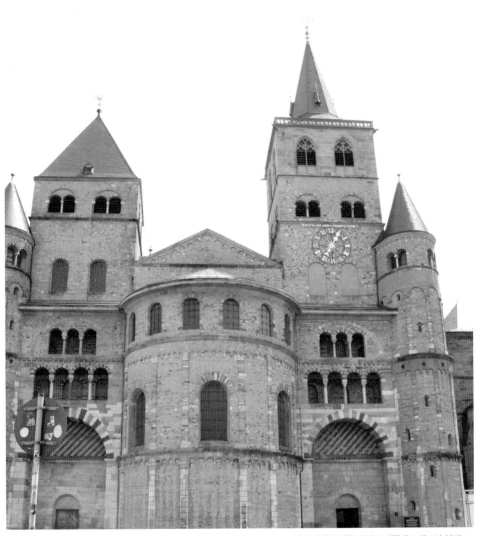

트리어 대성당 서쪽 파사드(서쪽에도 앱스가 있다)

그리고 트리어 대성당(1070년)이 라인란트 하류 지역의 대표적인 초기 로마네스크 성당들입니다.

트리어 대성당은 로마 시대부티 내려왔지만, 오토 건축에서 더블 엔더에 의한 평면 구성이 이루어졌고, 역시 대형 공간을 마련하기 위해 목조 평면 천장이 사용되었습니다. 기둥은 십자형 복합 기둥이 주를 이루는데, 코어 기둥에 다른 기능의 기둥이 첨가되었다는 것은 미흡하나마 기둥 체계에 구조적 유기성이 고려되기 시작했다는 것을 의미합니다.

웨스트워크는 외관상으로는 카롤링거 르네상스의 특징인 네이브와 분리된 독립 공간처럼 보이지만, 내부에서 보면 네이브와 연속 공간으로 되어있어 로마네스크 성당의 특징을 드러내고 있습니다. 곧 웨스트워크의 외관은 네이브와 연결된 반원형 앱스, 아일과 연결된 정사각형 모양의 첨탑, 그리고 그 옆의 원형 계단으로 구성되어 있습니다. 또한 웨스트워크의 외벽에서 롬바르디아 밴드의 장식을 발견할 수 있습니다.

반면 라인란트의 상류 지역은, 북부 프랑스와 인접한 하류 지역에 비해서 로마네스크 건축이 늦게 시작되었습니다. 하지만 양식적으로는 더 발달하여, 네이브월은 아케이드와 클리어스토리의 2단 구성으로 정리가 잘 되었고 아케이드 상부에는 수평띠가 더해졌습니다. 이는 작센의 성 치리아코 성당이 3단 구성에 아케이드와 갤러리 사이에 수평띠가 없고, 그보다 발전한 성 미카엘의 경우는 2단 구성에 수평띠가 있는 것과 비교해 볼 수 있습니다.

기둥도 사각 기둥(주 기둥)과 원형 기둥(부 기둥)의 교대 리듬으로 이루어졌습니다. 작센의 성 미카엘 성당은 사각 기둥 사이에 원형 기둥이 두 개가 들어간 형태, 곧 한 베이에 기둥이 네 개인 형태로 이것을 '작센 리듬'이라고 부를 수 있

트리어 대성당 동쪽 제단을 바라본 모습

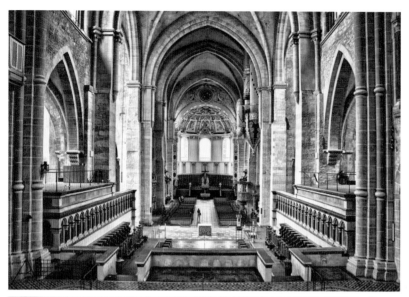

트리어 대성당 서쪽 출입구를 바라본 모습과 트리어 서쪽 앱스의 천장 장식

습니다. 반면에 '라인 리듬'은 사각 기둥과 원형 기둥이 교대로 구성된 것을 말합니다. 곧 한 베이에 기둥이 세 개인 형태입니다. 여기에는 오토 건축의 특징인 더블 엔더 역시 잘 나타나며, 계단실로 이루어지는 탑과 네이브월의 추상적인 면 처리도 라인란트 상류 지역의 성당에서 볼 수 있습니다.

이 지역의 대표적인 성당은 슈파이어 대성당입니다. 그런데 슈파이어 대성당은 로마네스크 전성기에 한 번 더 커다란 발전을 이루기 때문에, 초기 로마네스크의 성당을 '제1 슈파이어', 전성기 로마네스크의 성당을 '제2 슈파이어'라고 부릅니다.

제1 슈파이어 대성당 Speyerer Dom I

부르고뉴에 견줄 성당을 라인란트에 계획하다

라인란트 상류 지역의 대표적인 독일 초기 로마네스크 성당은 제1 슈파이어 대성당(1030~1061년)으로, 프랑스 남부의 초기 로마네스크 성당인 클뤼니 수도원 성당과 견줄만한 위상을 갖추고 있습니다. 앞에서 클뤼니 수도원과 그레고리오 7세 교황에 대해 이야기한 적이 있습니다. 클뤼니 수도원의 개혁이 있은 지 100년이 지나 클뤼니 출신의 그레고리오 7세 교황은 성직 서임권과 관련하여 신성로마제국의 황제와 갈등이 있었습니다. 황제는 교황을 폐위하고 교황은 황제를 파문하는 충돌이 빚어진 뒤, 1077년 카노사에서 황제가 교황에게 사죄를 청하는 사건이 발생했습니다. 그 주인공이 바로 제1 슈파이어 대성당을 건립한 하인리히 4세입니다.

제1 슈파이어 대성당이 곧이어서 제2 슈파이어 대성당(1082~1106년, 하인리히 4세 완공)으로 발전되기 이전에도 그 의미를 잃지 않는 것은 독일의 초기 로마네스크를 완성했기 때문입니다. 다만 제2 슈파이어 대성당으로 증축되고 이어서 파괴와 복구를 몇 차례 겪으면서 초기의 모습은 거의 남아 있지 않지만, 기록 등을 토대로 초기 로마네스크를 완성한 몇몇 중요한 사실들을 발견할 수 있습니다.

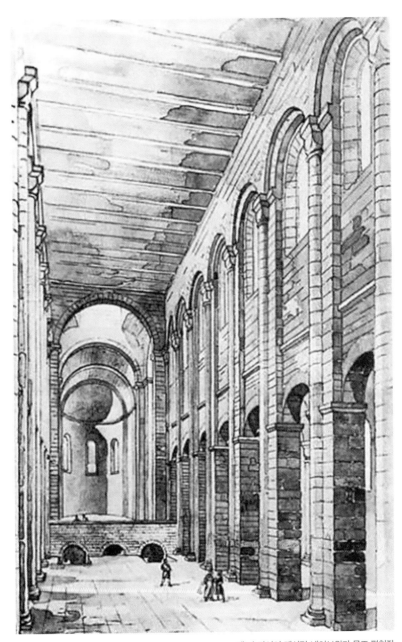

제1슈파이어 대성당 네이브월과 목조 평천장

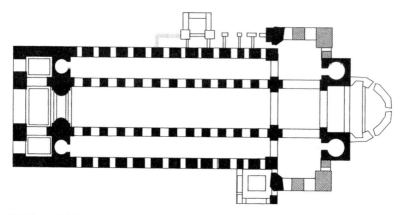

제1슈파이어 대성당 평면도

　　제1 슈파이어 대성당은 3랑식 바실리카 평면으로 되어있습니다. 라인란트 하류 지역의 트리어 대성당은 트란셉트가 발달하지 않았고 네이브나 아일의 베이가 일정하지 않아서 평면의 모듈화를 이루지 못했습니다. 하지만 제1 슈파이어 대성당은 트란셉트의 크로싱 부분이 확실히 드러나면서 그 폭을 기준으로 네이브가 12베이로 형성되었습니다. 네이브월의 기둥이 아직은 완전한 모듈화에 이르지 못했지만, 네이브의 폭이 아일의 두 배에 가깝고, 네이브와 아일 모두 몇 개의 베이가 모이면 정사각형의 모듈을 구성할 수 있습니다.

　　웨스트워크는 더블 엔더의 형태가 아니고 성가대석과 부속실이 있는 정도지만, 네이브와의 연결을 통해서 로마네스크의 특성을 드러내고 있습니다. 반면에 이스트엔드는 성가대석과 제대를 중심으로 앱스 부분이 상당히 발전된 형태를 갖추고 있습니다. 또한 크로싱의 천장은 돔의 형태를 띠었는데 그 위에 탑이 세워졌고, 반대편 웨스트워크의 중앙에도 탑이 세워졌습니다. 두 개의 중심 탑 뒤

편에 있는 네 개의 계단실 역시 탑으로 발전하여 외관상 로마네스크 성당의 모습을 보여줍니다. 이러한 형태는 프랑스 남부의 초기 로마네스크의 영향을 받은 것입니다.

기둥은 전체적으로 사각 기둥이 좁은 간격으로 일정하게 구성되어 있는데, 아케이드의 기둥들에서 대응 기둥(천장이나 상층부에서 내려온 구조 부재에 대응하여 코어 기둥에 덧댄 기둥)의 초기 형태가 나타나고 있습니다. 네이브의 천장은 아직 목조 평천장입니다. 트리어 대성당과 마찬가지로 대형 공간을 위한 네이브의 넓은 폭을 석조 배럴 볼트로 올릴 수 있는 건축술에 아직 이르지 못한 것입니다. 하지만 폭이 좁은 아일의 천장은 석조 그로인 볼트로 이루어졌습니다.

이렇게 독일의 오토 건축은 제1 슈파이어 대성당을 거치면서 프랑스 남부의 초기 로마네스크와 교류했고, 이를 통해서 독일의 초기 로마네스크 건축은 지역주의에서 벗어나 보편주의의 로마네스크로 한 걸음 성장하게 되었습니다.

성지 순례

예루살렘을 생각하며 산티아고의 순례길을 걷다

초기 로마네스크 시기에 종교적 열정을 불러일으킨 것 중 하나가 '성지 순례'였습니다. '성지 순례'를 한자(漢字)의 뜻으로 새겨 보면 거룩한 장소(聖地)를 다니면서 예배(巡禮)하는 것을 말합니다. 그런데 그리스도교에서 성지(聖地)란 라틴어 '테라 상타'(Terra Sancta, 거룩한 땅)의 번역으로 예수 그리스도께서 태어나시고 생활하셨으며 돌아가시고 묻히신 뒤 사흘 만에 부활하신 구원의 땅, 곧 이스라엘(팔레스티나)을 가리킵니다. 따라서 엄격한 의미에서 성지 순례란 이스라엘을 순례하는 것을 말합니다.

이렇게 '거룩한 땅'인 이스라엘을 성지(terra sancta 단수)라 하고, 성지 안의 개별 장소들을 '로치 상티'(loci sancti 복수, 거룩한 장소들)라고 불렀습니다. 이 개념을 우리말로는 성역(聖域)으로 번역했는데, 이 용어가 예수 그리스도뿐만 아니라 가톨릭교회의 일반적인 성인들과 관련된 장소에 적용되었습니다.

한편 우리나라의 새남터 성지는 '聖址'(거룩한 터)라고 표기했는데, 유일한 성지(聖地)와 구별하기 위해서 만든 표현이겠지만, 발음이 같아서 실제로는 구분하기 힘든 것이 사실입니다. 성지에 대한 이러한 신학적 구분을 전제로 여기서는 성지의 개념을 넓고 포괄적으로 적용해, 여러 표현을 모두 '성지'로 부르겠습니다.

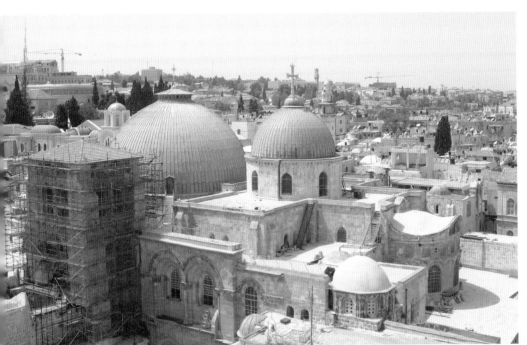

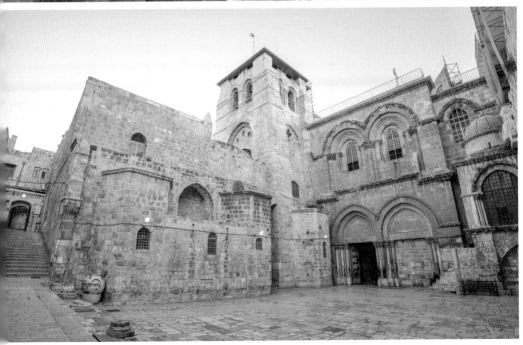

▲ 주님 무덤 성당 전경 ▼ 주님 무덤 성당 입구

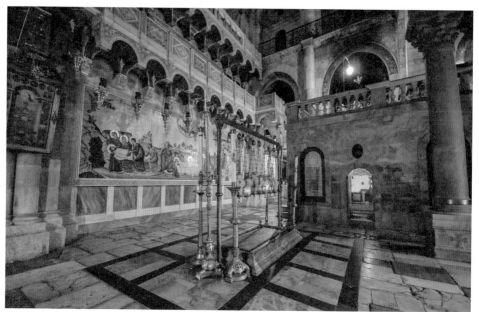

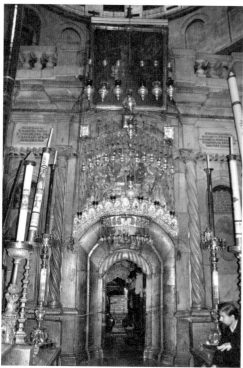

▲ 주님 무덤 성당 예수님 시신이 내려졌던 곳
▼ 주님 무덤 성당 돌무덤

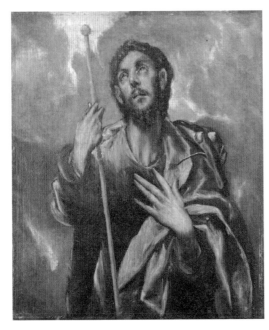

성 야고보 사도 (El Greco)

이스라엘 성지 순례는 기록에 의하면 초기 교회에서부터 이루어졌다고 합니다. 그러나 그리스도인들에게 성지 순례가 보편적 관심의 대상이 된 것은 4세기 콘스탄티누스 대제와 그의 어머니 헬레나 성녀가 예수 그리스도의 무덤으로 추정되는 장소를 발견하고 그곳에 '주님 무덤 성당'을 세우면서부터였습니다. 그 후로 예로니모 성인을 비롯한 교부들이 성지 순례를 통해 하느님의 은총을 얻을 수 있음을 강조하면서 성지 순례는 더욱 활발해졌고, 순례 후에 이스라엘의 광야에 정착해 은수 생활을 하는 수도자들도 생겨났습니다.

하지만 대부분 신자에게 이스라엘 성지 순례는 거의 불가능한 일이었습니다. 우선 거리가 너무 멀어 가는 도중 질병에 걸리거나 강도를 맞을 위험이 컸고,

교통수단을 마련하기 위한 비용 감당도 부담이 되었습니다. 또한 성지에 도착한다고 해도 이슬람의 지배를 받는 성지를 안전하게 순례한다는 보장이 없었습니다. 1095년 클레르몽 시노드에서 우르바노 2세 교황이 호소한 십자군 원정이 성지 탈환의 목적에서 시작된 것은 이런 연유였습니다.

예루살렘 성지 순례가 여의치 않자, 그리스도인들은 성인들의 유적지(성역)를 예루살렘의 대용물로 생각하게 되었습니다. 성인들이 따랐던 분이 바로 예수 그리스도였기에, 성인들의 삶 안에는 예수 그리스도의 말씀과 행적이 담겨 있습니다. 그중에서도 가장 큰 관심을 받은 성인은 사도 성 베드로였고, 베드로 사도의 무덤이 있는 로마의 성 베드로 성당은 초세기부터 중요한 성지 순례지가 되었습니다. 이후 로마네스크 시기에 들어서면서 또 하나의 중요한 성지가 등장했는데, 바로 사도 성 야고보의 무덤이 있는 산티아고 데 콤포스텔라의 산티아고(성 야고보) 대성당입니다.

야고보 사도는 열두 사도 중의 하나로 제베대오의 아들이며, 알패오의 아들 야고보와 구별하기 위해서 대(大)야고보라고도 부릅니다. 그는 갈릴래아의 어부였으며 예수님의 사랑받는 제자인 사도 요한과 형제입니다. 사도행전(12,1)에 의하면 야고보 사도는 열두 제자 중에서 첫 번째로 순교했습니다. 이후 야고보의 시신은 스페인으로 옮겨졌으나, 8세기 이슬람이 스페인을 지배한 이후에 사도의 무덤은 사람들의 기억에서 잊혔습니다.

그러던 중 카롤루스 대제가 스페인까지 프랑크 왕국의 영토를 넓히면서 야고보 사도의 무덤은 다시 세상의 관심을 받게 되었고, 서유럽의 신자들은 사도의 무덤을 순례하고자 전쟁도 불사했습니다. 이 시기에 야고보 사도의 유골은 산티아고 데 콤포스텔라로 옮겨졌고 이때부터 산티아고로 향하는 성지 순례의

열풍이 불기 시작했습니다.

실로 야고보 사도가 예수 그리스도와 함께 지낸 열두 사도 중의 한 사람이라는 이유만으로도, 그의 무덤은 순례의 중심이 되기에 충분했습니다. 게다가 지중해의 머나먼 뱃길 끝 예루살렘보다도, 알프스의 높은 산 너머 로마보다도, 지척의 산티아고 데 콤포스텔라는 서유럽인들이 가장 선호하는 순례 성지가 되었습니다. 그래서 당시에 이미 네 갈래의 고정적인 순례길이 생겨났고, 이 순례길들이 지나는 곳에는 크고 작은 도시들이 형성되었으며, 그곳마다 로마네스크 양식을 바탕으로 하는 순례 성당이 지어졌습니다.

초기 로마네스크 시기에 '성지 순례'는 그리스도교 신앙생활에서 매우 중요한 요소였습니다. 특별히 수도원 개혁으로 프랑스 전역에 분원을 갖게 된 클뤼니 수도원의 번창과 수도원 성당에 적합한 로마네스크 건축의 발달은 순례자들의 발걸음을 사도 성 야고보 무덤이 있는 산티아고 데 콤포스텔라(Santiago de Compostela)로 향하게 하는 데 큰 도움이 되었습니다. 왜냐면 순례자들의 발걸음이 지나가는 순례길에는 순례자들이 기도할 수 있는 성당과 순례자들의 잠자리가 필요했기 때문입니다.

이렇게 해서 프랑스에서 산티아고 데 콤포스텔라로 향하는 여정에, 네 갈래의 순례길이 생겨났습니다. 먼저 '투로넨시스 길'은 파리에서 출발하여 투르, 푸아티에, 보르도를 지나고, '레모비첸시스 길'은 베즐레에서 출발하여 부르주와 리모주를 거칩니다. '포디엔시스 길'은 르퓌에서 출발하여 리옹과 콩크를 통과하고, '톨로사나 길'은 아를에서 출발하여 툴루즈를 거칩니다.

이 네 갈래 순례길에서 대표적인 성당을 꼽는다면 투로넨시스 길에서는 투르의 생마르탱(성마르티노) 성당, 레모비첸시스 길에서는 리모주의 생마르시알(성마르티알리스) 성당, 포디엔시스 길에서는 콩크의 생트푸아(성피데스) 성당, 톨

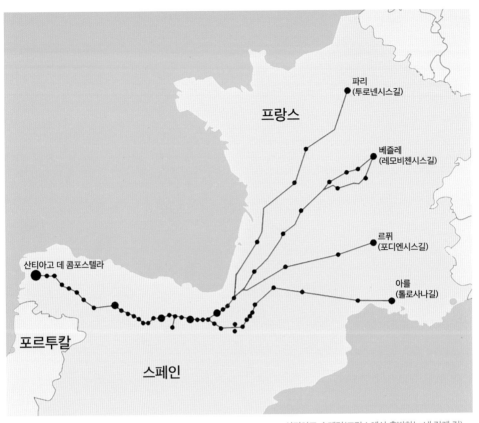

파리
(투로넨시스길)

프랑스

베즐레
(레모비첸시스길)

르퓌
(포디엔시스길)

산티아고 데 콤포스텔라

아를
(톨로사나길)

포르투칼

스페인

산티아고 순례길(프랑스에서 출발하는 네 갈래 길)

로사나 길에서는 툴루즈의 생세르냉(성사투르니노) 성당입니다. 물론 이 모든 순
례길이 향하는 산티아고 데 콤포스텔라 성당이 가장 대표적인 순례 성당입니다.

이 중에서 톨로사나 순례길에 있는 툴루즈의 생세르냉(성사투르니노) 대성당
을 소개합니다. 4세기에 지어진 생세르냉 수도원 성당은 툴루즈의 첫 번째 주교
였던 사투르니노 성인(+257년)에게 봉헌되었으며, 성인의 유해가 모셔져 있습니
다. 이후 카롤루스 대제가 정복지에서 얻은 많은 성유물을 기증하면서, 산티아

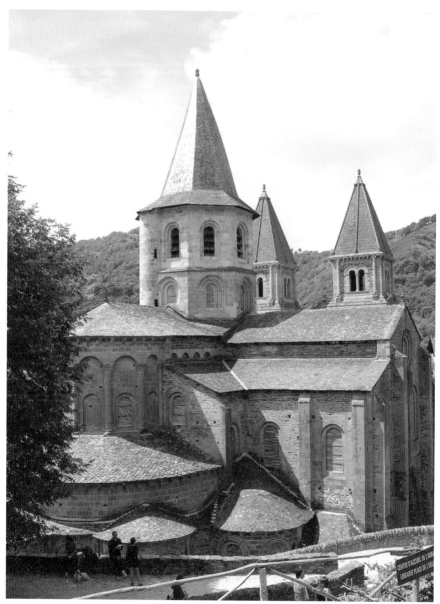

콩크의 생트푸아 성당 전경

콩크의 생트푸아 성당 파사드의 팀파늄(가운데 심판자 예수 그리스도의 오른쪽은 천국 왼쪽은 지옥)

고로 향하는 순례자들은 이 성당을 중요한 기착지로 삼았고, 때로는 그 자체로 순례의 목적지가 되었습니다. 그렇게 순례자들이 계속 늘어나자, 1080년 생세르냉 성당은 당시의 주류였던 로마네스크 양식으로 재건축을 했습니다.

성당 건축은 네 단계에 걸쳐서 동쪽에서 서쪽으로 진행되었다고 보는데, 첫 번째 단계에서는 앱스에서 시작하여 성가대석과 트란셉트 일부의 공사가 이루어졌습니다. 다음 단계에서는 벽돌과 석재를 번갈아 쌓은 트란셉트의 벽체가 완성되었는데, 새로운 시도는 성당 내부의 전체적인 분위기를 바꾸어 놓았습니다. 세 번째 단계에서는 네이브월과 서쪽 출입구(웨스트워크)가 시공되었고, 끝으로 네이브의 나머지 부분이 벽돌로 마무리되었습니다.

생세르냉 성당은 산티아고 순례지 길목에 세워진 투르의 생마르탱(성마르티노) 성당과 콩크의 생트푸아(성피데스) 성당보다는 늦게 건축되었습니다. 따라서

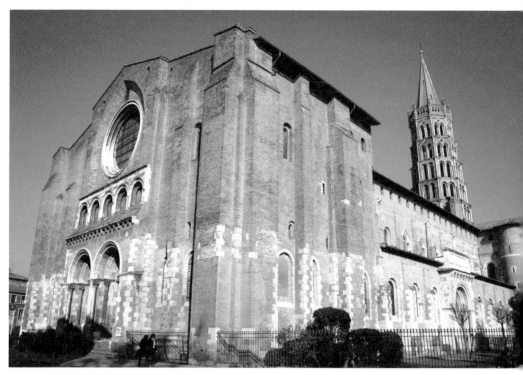

툴루즈의 생세르냉 대성당 웨스트워크 파사드

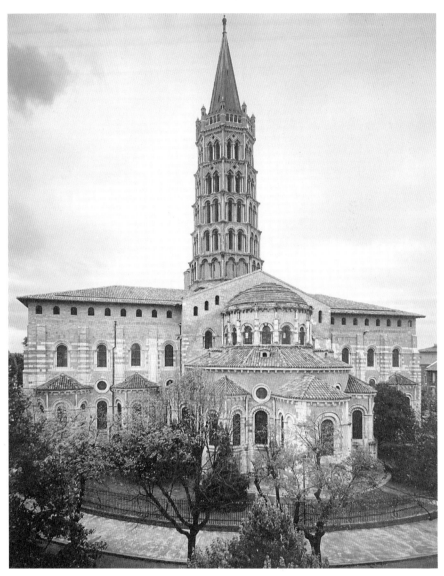

툴루주의 생세르냉 대성당 이스트엔드

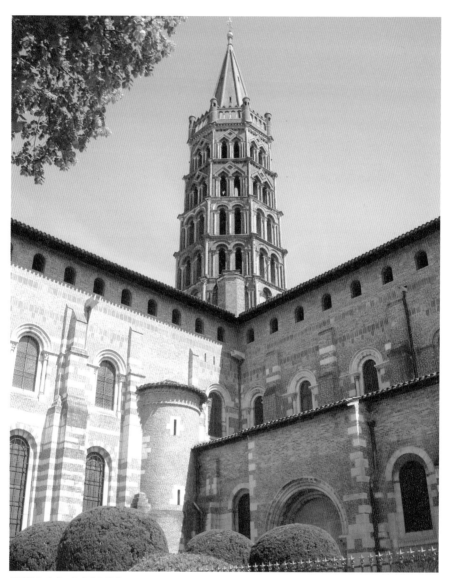

툴루즈의 생세르냉 대성당 첨탑

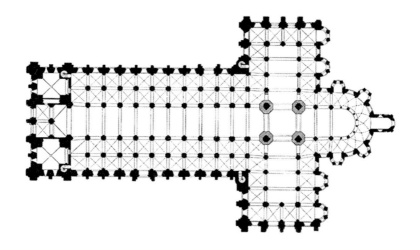

툴루주의 생세르냉 대성당 평면도

두 성당에 나타난 순례 성당으로서의 장점을 취하고 단점을 보완하면서 당시로
써는 최대 규모의 순례 성당으로 완공되었습니다.

성당은 네이브가 5랑식이고 트란셉트는 3랑식인 장방형의 바실리카 형태를
띠고 있습니다. 이는 생마르탱 성당의 기본적인 평면 형태를 취한 것으로, 이스
트엔드가 삼엽형의 복잡한 형태를 띠는 생트푸아 성당과 비교하여 보면 여러 개
의 소성당을 정리하고 성가대석 부분을 복도형으로 구성하여 평면을 단순하게
만든 것입니다.

평면의 단순화는 생트푸아 성당에 나타난 모듈화를 발전시킬 수 있었습니
다. 곧 정사각형 모듈의 조합으로 네이브, 아일, 트란셉트, 성가대석 등을 구성한
것입니다. 모듈화는 성당을 수평적으로뿐만 아니라 수직적으로도 확장시켜 네

이브의 수직 비례가 2.75이고 천장고는 29미터에 이릅니다. 성당의 이러한 웅장함은 절대자에 대한 순례자들의 믿음을 북돋우고 굳건하게 해주는 역할을 했습니다. 성당의 내부만이 아니라 외관에 나타난 크로싱 상부의 높고 아름다운 첨탑 역시 신자들의 순례 신심을 하늘에 계신 아버지께로 모아 줍니다.

성당의 모듈화는 웅장함뿐만 아니라 순례자의 동선을 명확하게 해주었습니다. 순례자가 하루의 긴 여정을 마칠 즈음 강렬한 석양을 반사하는 성당 서쪽 출입구의 원형 창을 발견하게 됩니다. 그 빛을 따라 하루의 순례를 봉헌하는 발걸음으로 성당에 들어서면 순례자는 자연스럽게 5랑식 네이브의 아일을 따라 제단 쪽으로 올라갑니다. 그러다 3랑식 트란셉트의 아일을 만나게 되고 이어서 성가대석 복도로 진입하게 됩니다. 미사나 기도 중이어도 순례자는 이 순환 동선을 따라가면 전례에 방해를 주지 않으면서 순례를 이어가게 됩니다. 성가대석 복도를 따라 방사형 소성당에 이르면 성인들의 유골이나 유물 앞에서 간단한 기도를 올린 뒤에 다시 반대편 트란셉트와 아일을 지나서 출구로 나오거나 네이브로 들어가 의자에 몸을 맡기고 감실 안의 성체를 마주합니다.

산티아고 데 콤포스텔라 대성당 Catedral de Santiago de Compostela
드디어 별이 빛나는 들판에 도착하다

성지 순례의 최종 목적지인 산티아고 데 콤포스텔라 대성당(Catedral de Santiago de Compostela)은 생세르냉 성당보다 몇 년 앞서 시작되었지만, 건축 면에서는 오히려 생세르냉 성당의 영향을 받은 것으로 보입니다. 이는 산티아고 성당이 첨단의 기술보다는 전반적으로 지금까지 축적된 로마네스크 양식 위에 순례에 필요한 요소가 더해져 최적화된 평면을 완성했다는 의미입니다.

대성당이 건립되기 전, 최초의 산티아고 성당은 야고보 사도의 무덤이 발견된 직후인 9세기 초 무덤이 있는 자리에 알폰소 2세에 의해 세워졌습니다. 이후 순례자의 수가 점점 늘어나자 9세기 말 알폰소 3세는 성당을 확장했습니다. 그러나 10세기의 이슬람 침공으로 성당은 파괴되었습니다. 이슬람 세력이 물러나자 1075년 디에고 겔미레스 대주교는 로마네스크 양식으로 새 성전을 짓기 시작했는데, 건축은 생세르냉 성당과 마찬가지로 동쪽의 제단(이스트엔드)에서 서쪽의 출입구(웨스트워크) 방향으로 여러 단계에 걸쳐서 오랜 시간 진행되었습니다.

특히 성전 건축의 마지막 단계인 1168~1188년에 마에스트로 마테오는 나르텍스와 양쪽 계단실 탑을 건축했는데, 네이브 입구의 '포르티코 데 라 글로리아'(Pórtico de la Gloria, 영광의 문)를 직접 설계해 오늘날까지도 산티아고 대성

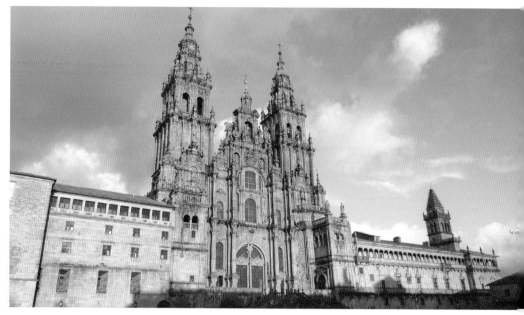

산티아고 데 콤포스텔라 대성당 현재의 전경

산티아고 데 콤포스텔라 대성당 9세기의 모습 복원도

산티아고 데 콤포스텔라 대성당
11세기 로마네스크 양식의 모습 복원도

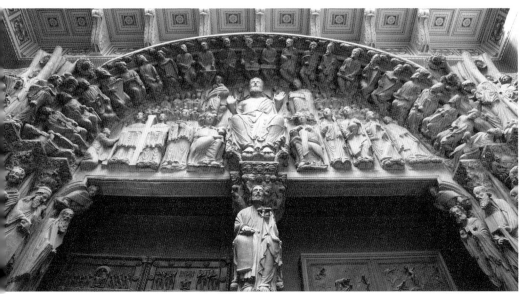

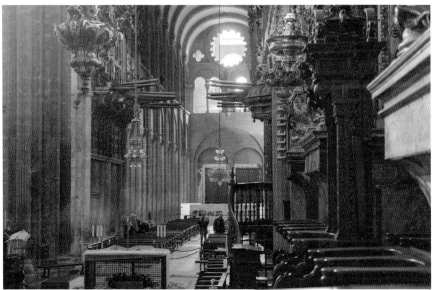

▲산티아고 데 콤포스텔라 대성당 포르티코 데 라 글로리아(영광의 문)
▼산티아고 데 콤포스텔라 대성당 제단에서 출입구를 바라본 모습

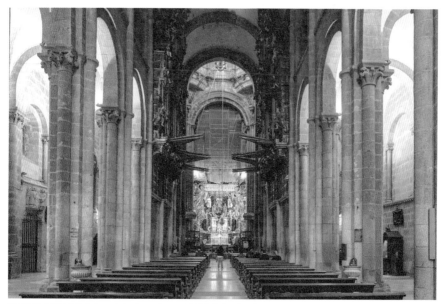

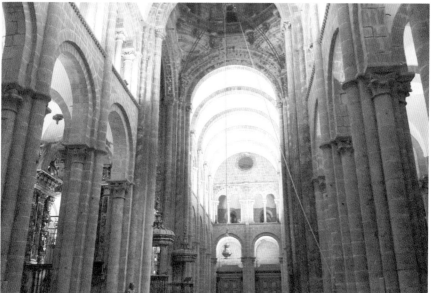

▲ 산티아고 데 콤포스텔라 대성당 제단을 바라본 모습
▼ 산티아고 데 콤포스텔라 대성당 트란셉트 모습

당의 최고 걸작품으로 평가받고 있습니다. 이 문은 두꺼운 기둥이 받치는 세 개의 아치로 구성되어 있는데 이는 성당의 3랑식 평면, 곧 중앙의 네이브와 양측의 두 아일과 일치하며, 내용은 전체적으로 최후의 심판을 나타내고 있습니다.

중앙 아치 가운데에는 심판관이자 구원자이신 예수 그리스도가 오상을 받은 모습으로 새겨져 있고, 주위에 네 복음사가가 네 생물(tetramorph)과 함께 예수 그리스도를 둘러싸고 있습니다. 또한 예수 그리스도는 수난의 상징물을 가지고 있는 천사들에 둘러싸여 있습니다. 그리고 아키볼트(archivolt, 아치 밑면의 곡선을 따르는 장식용 몰딩 또는 띠)에는 악기를 연주하고 있는 요한 묵시록의 스물네 원로가 조각되어 있습니다.

중앙 아치의 지름은 측면 아치의 두 배에 달해 큰 기둥(mullion)이 아치의 중앙을 받치고 있는데, 이 기둥에는 아래에서부터 이사이, 다윗, 솔로몬, 마리아, 삼위일체가 조각되어 있고, 그 위에 곧 아치의 예수 그리스도 아래에 무아지경의 평온한 모습의 야고보 사도의 조각이 설치되어 있습니다. 야고보 사도는 "Misit me Dominus"(주님께서 나를 보내셨다)라는 글귀가 적혀 있는 두루마리를 들고 있습니다.

오른쪽 아치에는 최후의 심판이 나타나고 그 아래 두꺼운 복합 기둥에는 신약에 나오는 열두 사도가 있습니다. 그리고 왼쪽 아치에는 이스라엘의 지파들이 있고 역시 복합 기둥에는 구약의 예언자들이 새겨져 있습니다. 포르티코 뒤에는 마에스트로 마태오의 동상이 있습니다.

1220년에 봉헌된 로마네스크 양식의 산티아고 성당은 전체 길이가 97미터이고 트란셉트가 65미터에 이릅니다. 생세르냉 성당이 5랑식 네이브에 3랑식 트란셉트인 것에 비해 산티아고 성당은 네이브와 트란셉트가 모두 3랑식으로

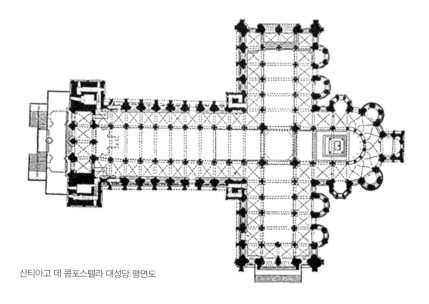

산티아고 데 콤포스텔라 대성당 평면도

되어있습니다. 트란셉트에는 양팔에 각각 두 개씩의 소성당이 있고, 앱스 뒤편으로는 복도를 따라 5개의 방사형 소성당이 있습니다. 따라서 아일을 따라 트란셉트에 들어서고 앱스를 따라 복도를 지나서 반대편 트란셉트로 나오면 총 9개의 소성당을 만나게 됩니다.

산티아고 성당에서 눈에 띄는 것은 네이브의 기둥들입니다. 구조상 주 기둥과 부 기둥의 구별이 필요 없는데도 코어 기둥의 형태에 변화를 주어, 주 기둥과 부 기둥이 교대로 있는 것처럼 보이게 해서 성당 전체에 리듬감을 줍니다. 또한 기둥의 단면적을 줄여서 경량화를 이루었고 아케이드와 갤러리의 개구부의 면적은 상대적으로 넓어져서 성당은 밝고 경쾌한 분위기를 자아냅니다.

로마네스크 양식으로 지어진 산티아고 대성당은 고딕 시대에는 바닥 면적의

확장이 있었고, 16세기 이후에는 포르티코를 기상 악화로부터 보호하기 위해서 몇 차례 파사드 공사를 했습니다. 이후 17세기 후반에서 18세기 초엽에 바로크 양식으로 증축되었는데, 1740년 건축가 카사스 노보아의 페르난도가 '오브라도 이로 파사드'를 세웠습니다.

파사드의 중앙에는 야고보 사도가 있고, 그 아래에 사도의 두 제자 아타나시우스와 테오도르가 순례자의 복장으로 있습니다. 그 사이에 천사와 군중 가운데 유골함(발견된 야고보 사도의 무덤을 나타냄)와 별(은수자 펠라지오가 본 빛을 나타냄)이 있습니다. 오른쪽 탑에는 야고보 사도의 어머니 살로메와 왼쪽 탑에는 사도의 아버지 제베대오가 묘사되어 있습니다. 이 파사드의 건설로 로마네스크의 흔적이 사라진 점은 아쉽지만, 그 또한 시간 순례의 여정일 것입니다.

따라서 들판의 바람과 함께 긴 여정을 마치고 최종 목적지인 산티아고 대성당에 들어선 순례자는 오랜 세월 다양한 변화를 겪은 산티아고 성당의 모습에서 자신의 인생을 바라보고, 성당 바닥에 길게 드리워진 저무는 해의 따스한 노을로 그날 하루를 정화하고 봉헌할 것입니다.

퐁트네 수도원 성당 Abbaye de Fontenay
정결과 청빈과 순명으로 하느님의 집을 짓다

로마네스크 시기에 성지 순례는 신앙생활에 있어서 매우 중요한 요소였고, 성지로 향하는 길목마다 세워진 성당들은 대부분 수도원에 속했습니다. 이는 수도원 성당이 로마네스크 건축의 한 축을 이루고 있다는 것을 말해줍니다. 수도원과 관련해서는 클뤼니 개혁과 그레고리오 7세 교황, 그리고 제2 클뤼니 수도원 성당 이야기에서 역사적 의미를 알아보았습니다. 특히 프레-로마네스크 시기에 수도원의 표준이 되었던 성 갈로 수도원을 예로, 당시의 수도원은 자급자족이 가능한 하나의 도시와도 같았고 그리스도교 세계를 이끄는 중심 역할을 했음을 소개했습니다.

클뤼니 이후 시간이 지나면서 교회는 다시 자기 성찰의 시간을 요청받았고, 그때 그 소명에 세 번째 수도회인 시토회(Ordo Cisterciensis)가 응답했습니다. 로마네스크를 주도하였던 부르고뉴 지방 디종 근처의 시토(Citeaux)라는 마을에, 베네딕토회 몰렘 수도원장 성 로베르토(+1111년)가 엄격한 수도 생활을 강조하며 1098년 시토회를 설립했습니다.

베네딕토회에서 수도 생활을 시작한 로베르토는 클뤼니 개혁의 정신으로 살아가고자 했으나 그가 속한 수도원의 수도자들은 복음적 권고와는 거리가 먼 생

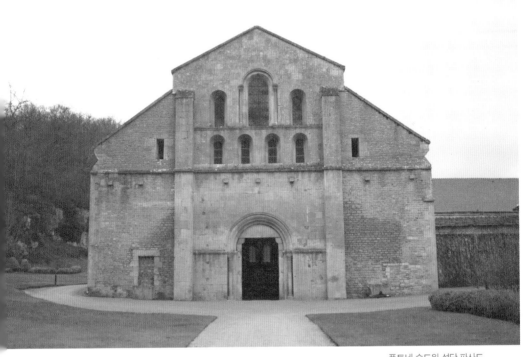

퐁트네 수도원 성당 파사드

활을 했습니다. 이에 실망하고 있는 그에게 토네르의 성 미카엘 수도원 근처에
있는 은수자들이 은수 생활을 제안했습니다. 결국 로베르토는 그들의 청을 수락
했고 교황 그레고리오 7세의 인준도 받아, 1075년 몰렘에 수도원을 설립하고 베
네딕토회 규칙을 따라 살았습니다.

하지만 몰렘의 수도원이 명성을 얻게 되자 수도원에는 많은 기부금이 들어
왔고 부유함 앞에서 가난한 수도자들은 본분을 망각하기 시작했습니다. 1098
년 로베르토는 20여 명의 수도자를 데리고 몰렘을 떠나 본의 자작 르노가 마련

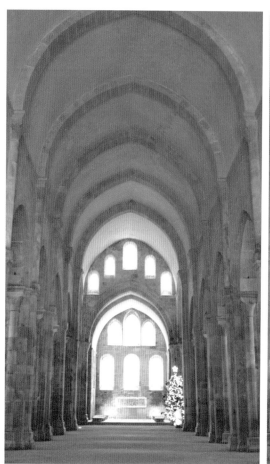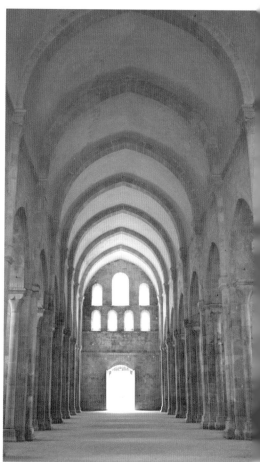

퐁트네 수도원 성당의 제단을 바라본 모습과 성당 출입구를 바라본 모습

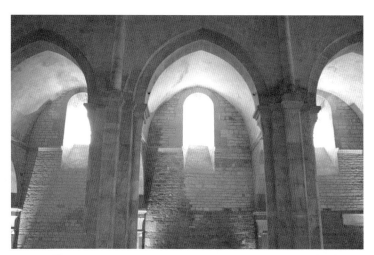

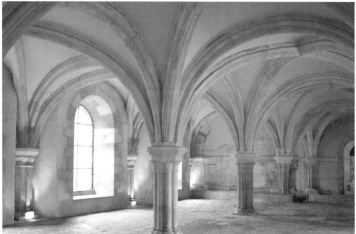

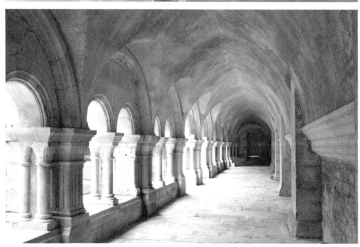

▲ 퐁트네 수도원 성당
 아케이드(1단 네이브월)
▶ 퐁트네 수도원 챕터하우스
 (회의실)
▼ 퐁트네 수도원 클로이스터
 (회랑)

해준 시토 계곡에 베네딕토회 수도규칙을 따르는 은수 생활의 수도원을 설립했습니다. 이후 알베리쿠스가 2대 수도원장이 되어 수도복을 염색하지 않은 흰색으로 바꾸고, 로베르토의 설립 정신을 실천해 교회로부터 시토회 설립의 인가를 받았습니다.

이후 시토회는 1112년에 입회한 클레르보의 성 베르나르도에 의해서 수도회 영성을 발전시켰고, 수도회의 규모가 기하급수적으로 확장되어 12세기의 서유럽을 그들의 무대로 만들었습니다. 시토회는 클뤼니가 전례를 중요시하고 그에 따른 예술 분야를 장려한 것에서 벗어나 전례와 예술 작품들을 단순화시켰습니다. 특히 수도원 성당의 건축에 있어서 클뤼니 성당들의 대형화와 화려함을 거부하고 석재의 물질적 특성이 강조된 단순하고 검소한 건축을 지향했습니다. 수도자들의 복음적 가치인 가난, 정결, 순명이 드러나는 성당을 지은 것입니다. 그중에서 지금까지 잘 보존된 곳이 시토 수도원, 르토로네 수도원, 그리고 퐁트네 수도원입니다.

퐁트네 수도원 성당은 성 베르나르도가 제시한 이상적인 수도원의 구조를 보여주고 있습니다. 네이브는 3랑식 8베이로 되어있고, 트란셉트에는 양 날개의 동쪽 면에 소성당을 두 개씩 두고 있습니다. 로마네스크 성당은 일반적으로 공간의 분화가 생기면서 이스트엔드가 확장하여 성가대석과 제단, 방사형의 소성당들이 발달합니다. 그러나 퐁트네 수도원은 제단 뒤편의 소성당들은 물론이고 앱스도 없이 단순한 사각형의 제대만 가지고 있습니다.

네이브월 역시 갤러리나 클리어스토리 없이 천장과 맞닿은 아케이드 한 단만을 취하고 있습니다. 천장은 배럴볼트(barrel vault, 반원형 아치 형태로 된 천장구조)로 되어있는데 횡 방향 아치가 네이브월의 양쪽 기둥에 얹혀 천장을 떠받들

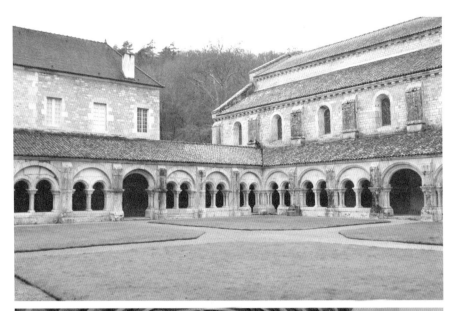

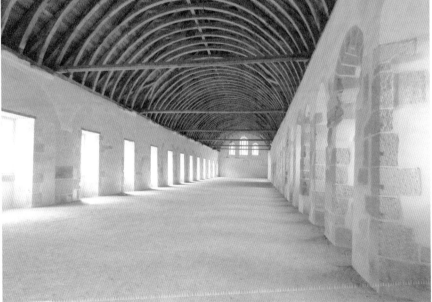

▲ 퐁트네 수도원 클로이스터(회랑) 안뜰

▼ 퐁트네 수도원 기숙사, 56미터 길이의 목조 곡면 천장. 수도규칙에 의하면 수도자들은 넓은 하나의 방에서 함께 잠을
자야 했다.

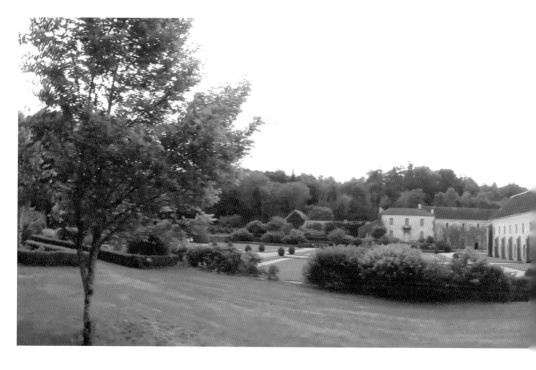

고 있습니다. 기둥은 사각형의 코어 기둥에 네 방향에서 대응 기둥이 덧붙여진 복합기둥입니다. 수도원 내부의 전체적인 분위기는 필요한 최소한의 요소들만으로 이루어진, 모든 것을 비워낸 영혼의 제일 안쪽 방 같습니다.

수도원의 외관 역시 내부의 연장으로 볼 수 있습니다. 벽돌로 쌓은 외벽은 장식 없이 소박하면서도 매우 정교하게 축조되었고, 삼각형과 사각형의 기하학적으로 안정된 구도는 기도하는 수도자를 떠올리게 합니다. 또한 웨스트워크에도 종탑 등의 복합적 요소가 배제되어 절제된 모습을 보여줍니다. 수평이 강조된 편안한 모습을 가진 성 베르나르도의 시토회 수도원은 다가올 시대에 맞서 그리스도교 정신을 지켜낼 것입니다.

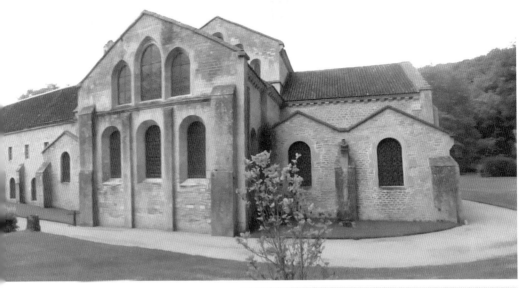

▲ 퐁트네 수도원 성당 동쪽 외관
▼ 퐁트네 수도원 성당을 바라보는 필자

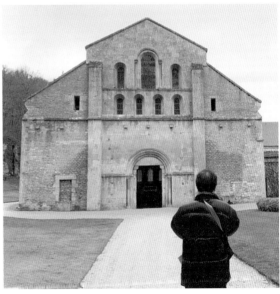

클뤼니 개혁 이후 새로운 개혁의 바람이 불고 시토회가 설립되었는데, 동시대에 시토회와는 조금 다른 모습의 또 하나의 개혁 수도회가 있습니다. 성 브루노(+1101년)가 1084년에 설립한 '카르투시오회(Ordo Cartusiensis)'입니다. 언젠가 성탄절에 TV에서 방영한 〈세상 끝의 집 - 카르투시오 봉쇄수도원〉(3부작)을 보셨는지요. 카르투시오회는 2004년에 한국에 진출해 '성모의 카르투시오 수도원'을 설립했는데, 이 수도회를 소개하는 프로그램이었습니다.

성 브루노는 쾰른의 귀족 가문 출신으로 일찍이 프랑스 랭스의 주교좌성당 학교에서 수학하고 그곳의 교수로 재직

브루노(+1101, 카르투시오회 설립자, 성화 Philippe de Champaigne 작, 17세기)

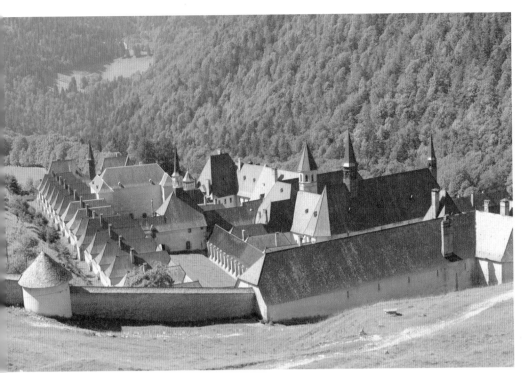

했습니다. 그는 교황 그레고리오 7세의 개혁에 동참했는데, 당시 랭스 교구장이 성직 매매로 착좌하자 이에 저항하여 그를 파면으로 이끌었습니다.

　신자들은 브루노가 교구장이 되기를 원했으나, 그는 모든 것을 버리고 베네딕토회 몰렘 수도원장 로베르토의 도움으로 수도 생활을 시작했습니다. 후에 로베르토는 베네딕토회 수도원에 한계를 느끼고 시토회를 설립합니다. 몰렘에서의 브루노 역시 베네딕토회 수도 생활보다 더 엄격한 생활을 동경했습니다. 따라서 은수 생활을 하고자 동료 6명과 함께 그르노블로 거처를 옮겼습니다.

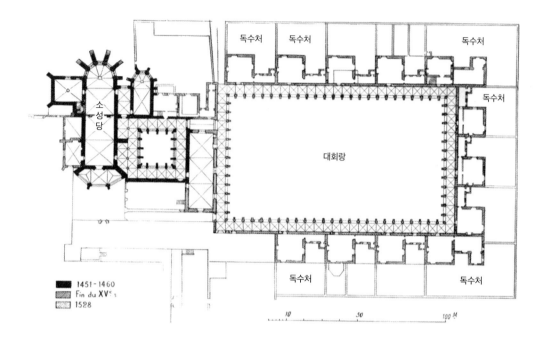

독수처 독수처 독수처
독수처
소성당
대회랑
독수처 독수처

1451-1460
Fin du XVᵉˢ
1528

10 50 100 M

샤르트뢰즈 수도원 성당 평면도

　당시 그르노블의 주교 성 후고가 '샤르트뢰즈'의 험한 산골에 은수처를 마련해주어 브루노와 동료들은 그곳에서 침묵의 은수 생활을 시작했습니다. 브루노의 수도회를 카르투시오회라고 부르는 것은 그가 은수 생활을 한 곳의 지명인 '샤르트뢰즈(Chartreuse)'의 라틴어 번역이 '카르투시아(Cartusia)'이기 때문입니다.

　사실 브루노에게 필요했던 것은 수도규칙이나 수도회가 아니라 은수 생활을

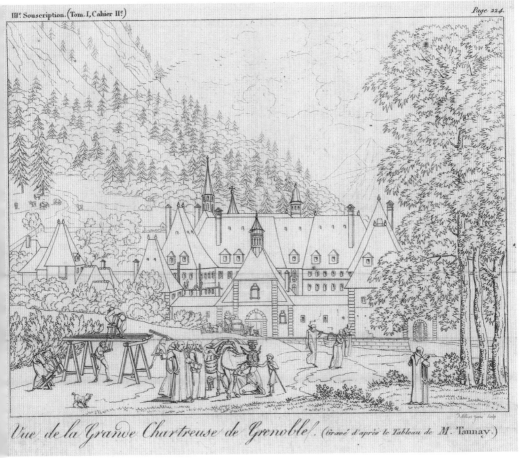

Vue de la Grande Chartreuse de Grenoble. (Gravé d'après le Tableau de M. Taunay.)

샤르트뢰즈 수도원 성당의 정경을 그린 19세기 일러스트

위한 작은 공간이었습니다. 그래서 이 수도회는 베네딕토회의 규칙서 대신 자체 회헌을 가졌고, 이에 따라 수도원 안에서 은수 생활을 합니다. 그들은 사도직 활동이나 노동을 하지 않고, 하느님 나라의 사람들과 교류하고자 지상의 누구와도 교류하지 않으며, 오로지 기도에만 전념합니다. 공동생활과 독수 생활이 공존하는 형태의 삶을 살았으며, 오로지 침묵 속에서 성경을 묵상하고 영적 독서와 저술 활동을 통해서 하느님을 사랑하고 세상을 사랑합니다.

브루노가 처음 지었던 작은 수도원이 있는 곳에 지금은 모든 카르투시오회 수도원의 모원인 '그랑드 샤르트뢰즈(Grande Chartreuse)' 수도원이 있습니다. 이 수도원은 2005년에 개봉한 영화 〈위대한 침묵〉으로 침묵을 깼습니다. 필립 그로닝 감독은 알프스 산골짜기 수도자들의 일상을 필름에 담고 싶어서 무려 16년을 기다렸다고 합니다. 결국 허락을 받아 홀로 카메라를 들고 들어가 총 6개월 동안 조명도 없이 촬영했고, 음향이나 해설도 보태지 않고 오로지 수도원의 '침묵'만으로 영상을 꾸몄습니다.

두 영상물에 나온 것처럼 카르투시오 수도원은 매우 작은 성당, 긴 회랑(클로이스터), 그리고 회랑 주위의 독수처(셀)들로 이루어져 있습니다. 대부분의 시간은 셀에서 생활하지만, 하루 세 번 전례 시간에는 회랑을 지나 성당의 자기 자리를 향합니다.

카르투시오회는 쇠퇴하거나 번창한 적이 없다고 합니다. 변질된 적도 없고 (numquam deformata) 그래서 개혁된 적도 없습니다(numquam reformata). 절대 침묵 속에서 내적인 힘을 유지하며 살아왔기 때문일 것이라고 감히 생각해 봅니다.

로마네스크의 완성

프랑스의 로마네스크가 수직성을,
독일의 로마네스크는 수직성과 수평성을,
영국 로마네스크는 건물의 무게감을,
이탈리아 로마네스크는 고전주의를 강조하다

클뤼니의 성 후고 아빠스

클뤼니의 큰 그림을 그리다

 지금까지 초기 로마네스크의 성당 이야기를 하면서, 프랑스의 부르고뉴를 중심으로 한 남부 초기 로마네스크 성당(제2 클뤼니 수도원 성당)과 독일 라인란트 지역의 북부 초기 로마네스크 성당(제1 슈파이어 대성당)에 대해서 알아보았습니다. 그리고 성지 순례길의 성당(생세르냉 대성당과 산티아고데콤포스텔라 대성당)을 소개했고, 클뤼니 이후 교회 개혁을 이끈 수도원들에 대해서도 언급했습니다. 이렇게 변화하는 세상과 그 세상과 싸워온 교회의 틈바구니에서 성당 건축은 로마네스크 양식의 전성기를 맞이했습니다.

 이러한 발전은 클뤼니 수도원에서 시작되었습니다. 목조 평천장에서 시작한 성당은, 지중해의 석조 건축술과 롬바르디아의 조적술 영향을 받으며, 천장을 목조에서 석조로 바꾸는 시험을 성공적으로 이끌었습니다. 그렇게 해서 석조 배럴 볼트를 탑재한 첨단의 제2 클뤼니 수도원 성당이 탄생한 것입니다.

 하지만 무거운 석조 천장을 더 높이 올리는 것이 여전히 과제로 남았습니다. 아침 성무일도(Laudes)의 즈카르야의 노래(Benedictus)와 저녁 성무일도(Vesperae)의 마리아의 노래(Magnificat)의 아름다운 찬미가 천상을 향해 더 높게, 더 멀리 오르기를 수도자들은 바랐을 것입니다. 수도자들의 간절한 소망에

성 후고 수도원장

따라 클뤼니 수도원 성당에 세 번째로 손을 댄 사람은 스뷔르의 성 후고(위고, 1024~1109년)입니다.

그는 15세에 클뤼니 수도회에 입회하여, 6년 후에 사제서품을 받고, 25세에 클뤼니 수도원의 원장(아빠스)이 되었습니다(1049년). 전임 아빠스였던 성 오딜로 때 훗날 개혁 교황이 된 그레고리오 7세가 클뤼니에 있었으니, 성 후고가 나중에 카노사에서 그레고리오 7세와 하인리히 4세의 중재에 나선 것(1077년)은

우연이 아니었을 것입니다.

성 후고와 싱 그레고리오 7세 얘기가 나왔으니, 그들과 관련이 있는 교의사적으로 중요한 사건인 '제2차 성찬례 논쟁'을 소개할까 합니다. 투르의 베렌가리우스(+1088년)는 200년 전 제1차 성찬례 논쟁에서, 빵과 포도주는 성변화를 통해서 그리스도의 몸과 피로 변화되는 것이 아니라 단지 그리스도의 몸과 피의 상징이 될 뿐이라고 주장한 라트람누스(+868년)의 영향을 받아서, 성찬례 안에 예수 그리스도의 몸이 실제로 현존한다는 것을 부정했습니다.

현양된 그리스도의 몸이 세상 종말 이전에는 다시 지상에 내려올 수 없다는 것입니다. 따라서 그에게 성찬례 안의 빵과 포도주는 천상의 그리스도를 정신적으로 연결해주는 수단일 뿐입니다. 그 주장의 근거는 아리스토텔레스 철학의 실체(實體, substantia)와 우유(偶有, accidentia) 개념입니다.

실체는 사물의 정신적 본질을 의미하고, 우유는 사물의 겉모양을 가리킵니다. 따라서 우유 안에 실체가 담겨 유지되는 것인데, 우유가 변하지 않는 한 실체도 변할 수 없다는 것입니다. 곧 빵과 포도주의 물질적 형태가 그대로인 한, 그 실체도 빵과 포도주 그대로라는 것입니다.

1054년 레오 9세 교황은 프랑스 상스(Sens)에서 교회회의를 열고 베렌가리우스의 이론을 반박하고 단죄했는데, 그때 교황을 보좌했던 신학자가 성 후고와 성 그레고리오 7세였습니다. 이후 1079년 로마 시노드를 통해서 교회는 성찬례 중의 성변화(聖變化)를 설명하면서 "실체적으로 변화한다"라는 표현을 사용했는데, 이는 베렌가리우스가 "실체가 변화하지 않는다"라고 말한 것에 대한 반박이었고, 이것이 1215년 제4차 라테란 공의회에서 교회가 공식적으로 받아들인 실체변화설(transsubstantiatio)의 바탕이 되었습니다.

느베르의 생테티엔 수도원 성당 Église Saint-Étienne de Nevers
클뤼니를 향해 걷다

후고는 25세에 클뤼니의 새 수도원장이 되었습니다(1049년). 그는 신학자로서 레오 9세 교황을 도와 성찬례에 대한 교회의 가르침을 정립했고, 그레고리오 7세 교황의 개혁에도 많은 힘을 실어주었습니다. 또한 교황대사로 활동하면서 프랑스와 헝가리의 평화 협정에 기여했으며, 성 베드로 다미아노(+1072년)와 같은 걸출한 신학자도 배출했습니다. 교회사학자들은 그런 후고를 외교적 수완과 심리적 직관이 뛰어난 사람으로 평가하는데, 이는 그가 새로운 모습으로 세상에 내놓은 제3 클뤼니 수도원을 보면 어느 정도 이해할 수 있습니다.

여러 방면에서 능력을 갖춘 수도원장 후고는 당시 클뤼니 수도원이 교회 안에서 차지하고 있는 위상에 걸맞은 새 수도원을 건립할 계획을 세웁니다. 하지만 아직 세상이 경험해보지 못한 규모의 성당을 짓는다는 것은 후고에게도 위험 부담이 클 수밖에 없었습니다. 그래서 그는 작은 규모의 성당을 먼저 지어보기로 결심합니다. 일에 대한 그의 안목과 치밀한 계획성을 엿보게 하는 실험입니다.

그렇게 지어진 성당들이 몇 개가 있는데, 그중에서 눈여겨볼 성당이 느베르의 생테티엔 수도원 성당(Abbaye Saint-Etienne de Nevers, 1068~1097년)입니다.

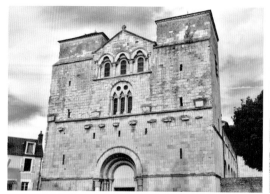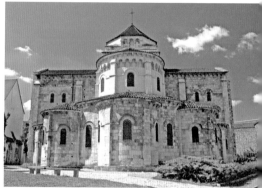

느베르의 생테티엔 수도원 성당 파사드와 이스트엔드 외관

그는 산티아고 데 콤포스텔라로 가는 순례길의 한 도시 느베르에 지금까지 쌓아온 건축 기술을 총동원하여 생테티엔 수도원을 새로 짓습니다.

성당은 3랑식 6베이의 바실리카 표준 양식을 취했습니다. 네이브와 같은 폭으로 한 베이의 트란셉트를 가지고 있으며, 크로싱 상부에 정팔각형의 나지막한 탑을 올렸습니다. 네이브월은 아케이드와 갤러리, 그리고 클리어스토리의 전형적인 3단 구성을 갖추었으며, 기둥도 정사각형의 코어 기둥 네 면에 반원형의 대응 기둥이 맞닿아 있는 표준형을 따르고 있습니다.

그래서 느베르의 생테티엔 성당은 새로울 것이 없는 기존의 로마네스크를 총정리한 느낌을 줍니다. 하지만 기본에서 출발하지 않는 새로움이란 없습니다. 이 기본의 성당 안에 후고가 제3 클뤼니로 발전시킬 수 있었던 요소들이 담겨 있습니다.

먼저 3단 구성의 네이브월을 말할 수 있습니다. 네이브월을 2단 혹은 3단으로 구성하는 것은 수직성을 위한 것인데, 특별히 생테티엔에서 눈에 띄는 것은

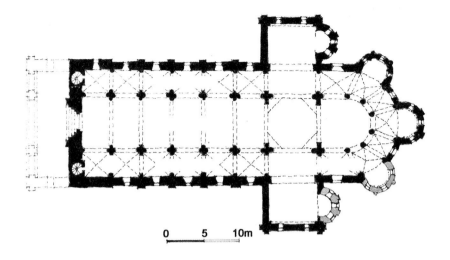

느베르의 생테티엔 수도원 성당 평면도

갤러리와 비슷한 높이의 아케이드입니다. 이러한 구성은 언제든지 아케이드를 높임으로써 전체 높이를 올릴 수 있게 됩니다.

또 다른 특징은 생테티엔이 수평과 수직의 조화를 이루었다는 것입니다. 네이브월의 개구부들을 대부분 폭이 좁고 기다랗게 만듦으로써 부분적으로 수직성을 강조했습니다. 하지만 네이브월 세 개 층 각각의 높이를 균등하게 함으로써 전체적으로 수평적인 안정감을 갖습니다. 후고는 이같이 당시까지 축적된 건축 기술들을 종합해서, 평면의 모듈화, 네이브월의 표준 3단 구성과 코어 기둥 및 대응 기둥의 조화, 배럴 볼트와 횡 방향 아치의 천장 등으로 기술력을 완성한 것입니다.

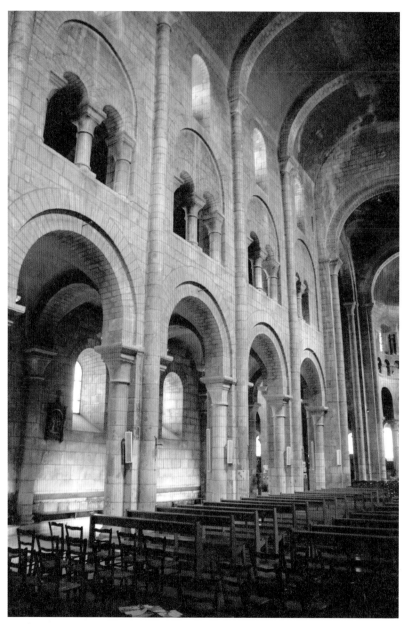

느베르의 생테티엔 수도원 성당 3단 네이브월

 물론 그의 실험은 당시 첨단으로 알려진 그로인 볼트 공법 등이 시도되지 않은 점에서 새로움이 부족하다는 평가를 받을 수도 있습니다. 하지만 후고가 생테티엔에서 생각한 것은 새로운 공법의 시도가 아니라, 지금 이루어지고 있는 공법들을 완성하여 종합화를 이루는 것이었습니다. 그럼으로써 당시에 볼 수 없었던 웅장한 제3 클뤼니 수도원 성당을 세상에 선물할 수 있었던 것입니다.

제3 클뤼니 수도원 성당 Abbaye de Cluny III

부르고뉴의 로마네스크를 완성하다

성 후고 아빠스는 느베르의 생테티엔 수도원 성당을 통해서 당시의 건축 기술을 시험하고 종합했습니다. 후고의 건축 실험은 첨단성에 있지 않았습니다. 그렇다면 당시 노르망디 지역에 나타나고 있는 리브 그로인 볼트에 대해 실험을 했을 것입니다. 그가 추구했던 것은 검증되고 안정된 건축 기술을 통해서 인간이 하느님께 봉헌할 수 있는 최고의 찬미와 흠숭을 드릴 수 있는 웅장한 성당을 짓는 것이었습니다. 드디어 1089년 후고는 제3 클뤼니의 첫 삽을 뜹니다.

제3 클뤼니 수도원 성당은 우선 규모 면에서 당대 최대의 성당이었습니다. 그리스도교 세계에서 클뤼니가 가지고 있는 위상을 그대로 드러낸 것입니다. 평면은 바실리카형을 기본으로 이중의 아일을 갖는 5랑식이며, 네이브는 11 베이에 이르렀습니다. 트란셉트도 두 개를 가지고 있었고, 앱스와 트란셉트의 동쪽면에 일련의 소성당들이 둘러있습니다.

1131년 완공 이후에 지어진, 나르텍스(전실)만도 3랑식에 5베이를 갖고 있습니다. 성당 전체 길이는 184.2미터이고, 서쪽 성당 출입구에서 트란셉트까지 111.6미터입니다. 또한 트란셉트의 길이가 71.1미터이고, 네이브의 높이는 29.1미터에 폭은 10.8미터입니다. 이런 규모는 전체적으로 축구장 두 개를 길이로

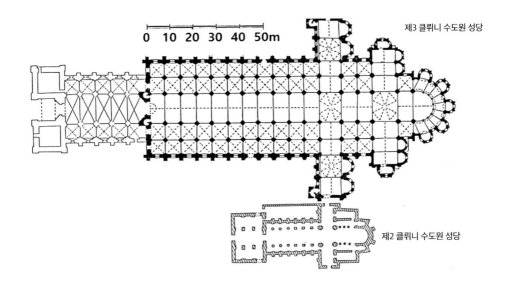

제3 클뤼니 수도원 성당

0 10 20 30 40 50m

제2 클뤼니 수도원 성당

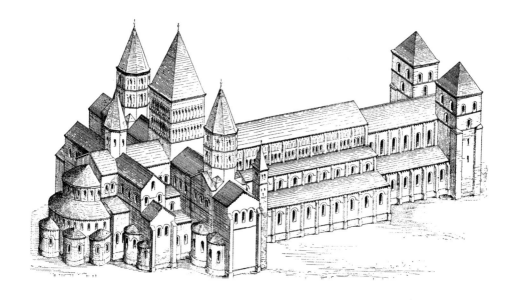

▲ 제3 클뤼니 수도원 성당 평면도(복원도)
▼ 제3 클뤼니 수도원 성당 조감도(복원도)

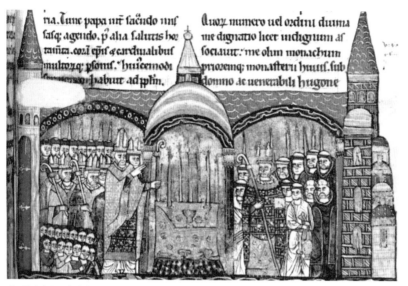

제3 클뤼니 수도원 성당을 봉헌하는 후고 수도원장과 우르바노 2세 교황

놓은 만큼의 크기입니다.

트란셉트는 주 트란셉트와 부 트란셉트가 이중으로 있고, 두 트란셉트 모두 양팔에 동쪽으로 2개씩 총 8개의 소성당을 가지고 있습니다. 주 트란셉트의 천장고는 네이브의 천장고와 같지만 부 트란셉트의 천장고는 소성당 이전까지만 네이브와 같은 천장고를 갖고 소성당 부분은 앱스 부분과 같은 낮은 천장고로 되어있습니다. 주 트란셉트와 부 트란셉트 사이의 성가대석이 네이브와 같이 5랑식으로 되어있고 천장고도 네이브와 같아 전례에서 성가대의 역할이 크다는 것을 짐작하게 합니다.

네이브월은 아케이드와 클리어스토리 사이에 블라인드 아케이드가 들어가

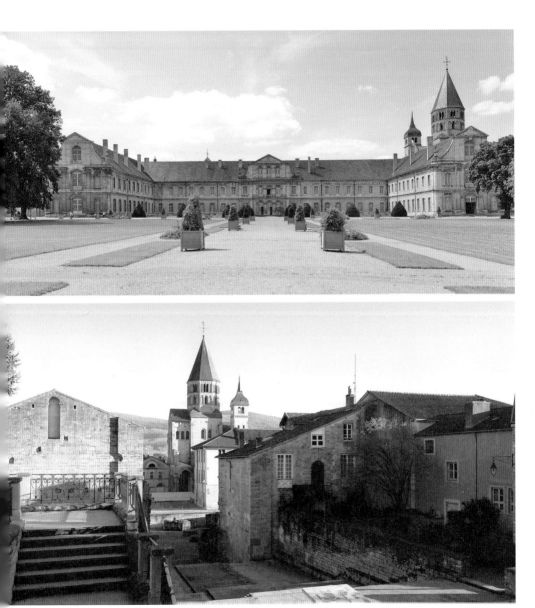

클뤼니 수도원 현재 전경과 종탑(현재 로마네스크 시대의 수도원은 종탑 등 일부만 남음)

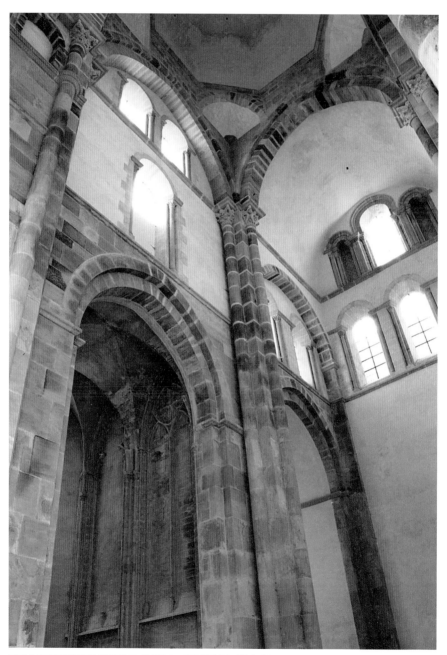

클뤼니 수도원 내부(현재 로마네스크 시대의 수도원은 종탑 등 일부만 남음)

있어서 2.5단의 느낌이 듭니다. 갤러리를 넣지 않고 블라인드 아케이드로 처리한 것은 실내조도를 높이기 위한 것 같습니다. 곧 로마네스크를 완성하는 단계에서 수직성을 추구하려는 의도가 있으면서 동시에 경량화를 이루지 못한 당시의 기술 수준에서 갤러리를 넣으면 성당이 어두워지는 결과를 초래하기 때문에 그 해결책으로 블라인드 아케이드를 선택한 것입니다.

동시에 후고는 로마네스크 양식의 특징인 수직과 비례하는 수평적 확장에도 심혈을 기울였습니다. 따라서 천장의 높이에 맞게 네이브의 폭도 넓혀야 하는데, 석조 볼트를 지탱하면서 네이브 폭을 넓히는 것은 당시 구조 기술로는 쉬운 일이 아니었습니다.

이 문제를 해결하기 위한 후고의 선택은 반원 아치가 아닌 포인티드 아치였습니다. 아케이드를 포인티드 아치로, 천장도 포인티드 배럴 볼트로 구성하여 네이브의 폭을 10.8미터까지 넓혔습니다. 사실 포인티드 아치는 리브 그로인 볼트와 함께 고딕의 주요 요소입니다. 그런데 포인티드 아치가 제3 클뤼니에 나타난 것을 보면, 전성기의 로마네스크는 프로토-고딕의 시기와도 겹치는 부분이 있다는 것을 알 수 있습니다.

평면에서 보이는 각각의 요소들이 외관에서 독특한 입체감을 보이는데 특히 여러 개의 첨탑은 성당의 수직성을 강조하면서 전체적으로 조화를 이룹니다. 먼저 웨스트워크에 한 쌍의 첨탑이 있습니다. 그리고 주 트란셉트의 크로싱 위에 가장 높은 사각 첨탑이 있으며, 부 트란셉트의 크로싱 위에 팔각의 낮은 첨탑이 있습니다. 또한 주 트란셉트의 양팔 위에도 팔각의 첨탑이 있어 총 6개의 첨탑이 세워졌습니다. 이밖에 네이브에도 첨탑이 있다고 보는 견해도 있습니다.

이 모습을 동쪽에서 바라보면 성당이 삼각형 모양으로 안정감 있게 보이는

데, 방사형 소성당들에서 시작하여 앱스의 돔을 지나 부 트란셉트의 지붕과 크로싱 위의 답으로 이어지고, 이것이 주 트란셉트의 탑들과 크로싱의 가장 높은 탑으로 이어지면서 성당은 아름다움의 절정에 이릅니다. 하지만 안타깝게도 제3 클뤼니 성당은 프랑스 대혁명으로 파괴되어 지금은 트란셉트의 남쪽 팔 일부만 남아 있습니다. 다행히 기초 석이 남아 있어서 이전의 제3 클뤼니 모습을 복원할 수 있었습니다.

노르망디의 로마네스크를 완성하다

　　프랑스의 로마네스크를 이끈 곳이 부르고뉴 지방과 노르망디 지방이라고 말씀드린 적이 있습니다. 클뤼니 수도원 성당이 부르고뉴의 대표적인 성당이었다면 노르망디의 대표적인 성당은 캉(Caen)의 생테티엔 성당(1068~1120년)입니다. 이 성당을 건립한 사람은 노르망디의 공작으로 영국을 정복해 노르만 왕조를 세운 정복왕 윌리엄(1028~1087년)입니다.

　　윌리엄은 부친이 예루살렘 순례 도중 갑자기 사망해 1035년 일곱 살에 노르망디의 공작이 되었습니다. 키가 크고 어깨가 넓었을 뿐만 아니라 강한 의지를 가진 윌리엄은 노르망디를 프랑스와 겨룰 정도의 힘을 지닌 공국으로 성장시켰습니다.

　　1066년 영국의 참회왕 에드워드가 죽자, 에드워드가 어린 시절 노르망디에서 자랄 때 도움을 주었던 윌리엄은 왕위를 자신에게 물려주겠다고 한 에드워드의 약속을 믿고 도버 해협을 건넜습니다. 그리고 헤이스팅스 전투에서 승리해 영국을 정복하고 왕이 된 윌리엄은 영국에서 노르만 왕조를 열었습니다. 윌리엄이 정복왕이라는 별칭을 얻은 것은 바로 이 때문이었습니다.

　　이후 윌리엄은 영국 교회를 재정비하고 수도원을 부흥시켰으며 캔터베리와

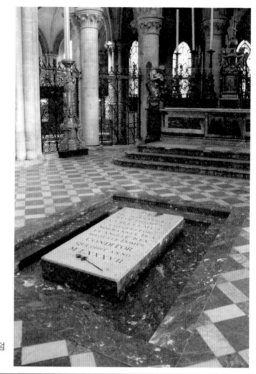

▲ 캉의 생테티엔 수도원 성당 정복왕 윌리엄의 무덤
▼ 캉의 생테티엔 수도원 성당 이스트엔드 외관

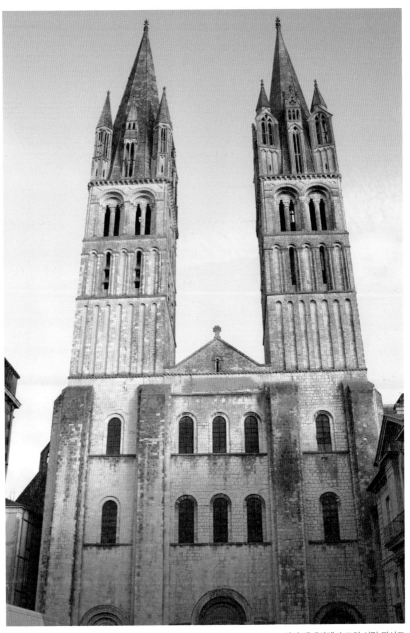

캉의 생테티엔 수도원 성당 파사드

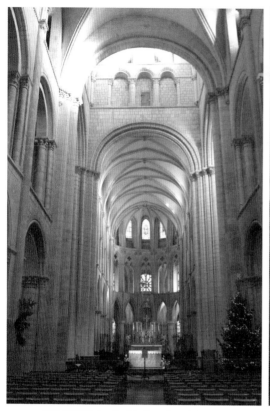

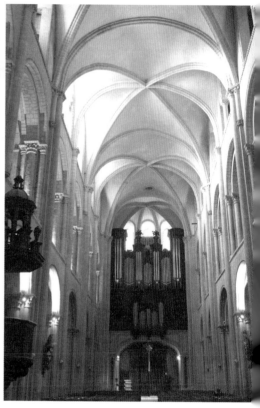

칭의 생테티엔 수도원 성당 이스트엔드 방향(6분볼트)　　　　　칭의 생테티엔 수도원 성당 웨스트워크 방향(6분볼트)

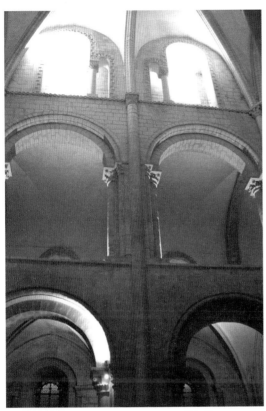

◀ 캉의 생테티엔 수도원 성당 3단 네이브월
▼ 캉의 생테티엔 수도원 성당 네이브 천장(6분볼트)

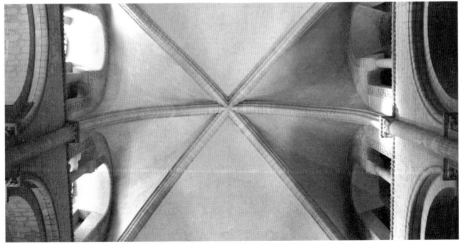

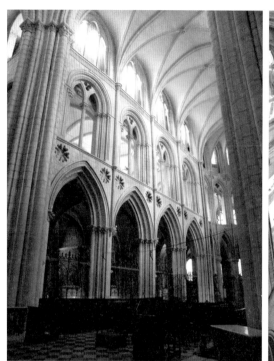
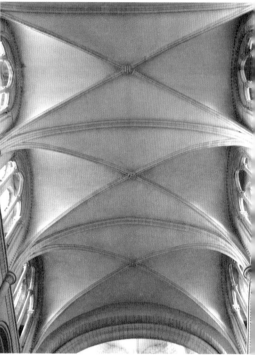

◀ 캉의 생테티엔 수도원 성당 슈베 ▶ 캉의 생테티엔 수도원 성당 슈베 천장(4분볼트)
▼ 캉의 생테티엔 수도원 성당 석양에 비친 두 첨탑

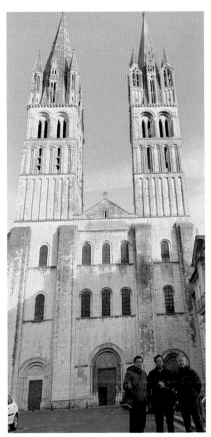
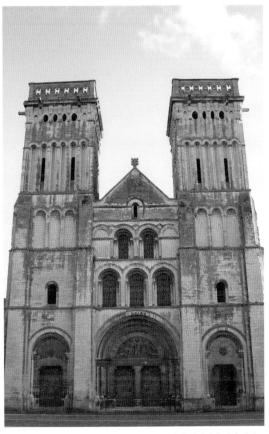

◀ 캉의 생테티엔 수도원 성당 앞에서 필자 ▶ 캉의 삼위일체 성당 파사드

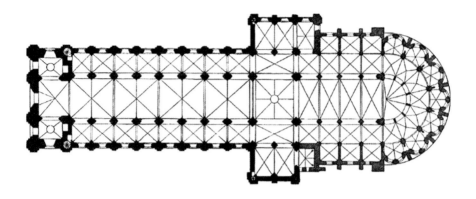

캉의 생테티엔 수도원 성당 평면도(네이브 전장 6분볼트, 슈베 천장 4분볼트)

더럼 등지에 대성당들을 세웠습니다. 평생을 정복자로서 험한 세상을 살아온 윌리엄은 말년에 노르망디로 돌아와 자신이 봉헌한 캉의 생테티엔 성당에 묻혔습니다.

캉의 생테티엔 성당은 삼위일체 성당과 함께 노르망디의 전성기 로마네스크를 이끈 대표적인 성당입니다. 이 두 성당에서 처음으로 석조 볼트의 천장과 네이브 월이 하나의 유기적인 구조로 작동하기 시작했습니다. 그것을 증명해주는 것이 석조 볼트의 '리브'와 네이브월의 '복합 기둥'입니다.

리브는 천장의 뼈대 구실을 하는 것으로 횡 방향의 리브와 대각선 방향의 리브가 있는데, 이들이 석조 볼트의 하중을 감당합니다. 천장의 하중을 받아서 견디는 리브를 떠받치는 구조재를 대응 기둥이라고 부릅니다. 천장에서 내려오는 리브마다 각각의 대응 기둥이 받치고 있기에 코어 기둥은 여러 개의 대응 기둥

으로 둘러싸여 있습니다. 이런 리브와 복합 기둥이 만들어낸 유기적 구조 체계가 노르망디의 캉에서 초기 형태로 시작된 것입니다.

후에 고딕 양식에서 더욱 발전한 형태의 리브와 복합 기둥을 보겠지만, 로마네스크의 이 구조가 고딕과 다른 점은 건물의 수직성이 아닌 수평성에 목적을 두었다는 것입니다. 리브와 기둥의 구조적 결합은 아케이드와 갤러리의 개구부를 넓혀주었고, 네이브의 폭도 넓혀주었습니다. 이것이 실내를 안정적인 정사각형 비례로 만들어 건물의 수평적 조화를 이룬 것입니다.

1068년 생테티엔 성당이 처음 지어질 때는 천장이 목조 평천장이었습니다. 하지만 1115년에서 약 5년 동안 목조 평천장은 철거되고 리브가 들어간 석조 둥근 천장 곧 리브 그로인 볼트가 시공되었습니다. 이때 일반적으로 그로인 볼트가 리브에 의해 몇 등분으로 분할되는가에 따라서 '4분 볼드'와 '6분 볼드'로 구분합니다.

4분 볼트란 싱글 베이 천장이 리브에 의해 네 등분되는 것으로 대각선 리브가 교차하고 양쪽에 횡방향 리브가 지나갑니다. 총 네 개의 리브가 천장을 네 등분한 것입니다. 6분 볼트는 싱글 베이가 아니라 더블 베이가 한 단위로 묶여서 리브가 더블 베이를 대각선으로 교차합니다. 여기에 더블 베이이므로 횡 방향 리브가 세 개 지나가서 천장은 여섯 등분이 됩니다. 다섯 개의 리브가 천장을 여섯 등분한 것입니다.

캉의 생테티엔 성당의 천장이 6분 볼트인데 이때 리브와 연결된 대응 기둥의 숫자에 따라 대응 기둥이 많은 것이 주 기둥이고 대응 기둥이 적은 것이 부 기둥입니다. 물론 이 구조 체계는 고딕의 리브 그로인 볼트에 비해서 불완전합니다. 리브가 세 역할을 했다면 볼트의 두께가 얇아야 하는데 여전히 두꺼운 상

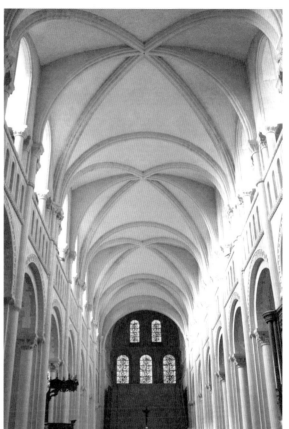

▶ 캉의 삼위일체 성당 웨스트워크 방향
 (6분볼트)

▼ 캉의 삼위일체 성당 네이브월

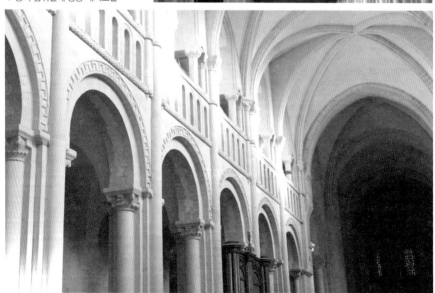

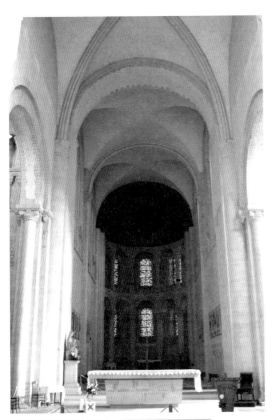

▲ 캉의 삼위일체 성당 슈베
▼ 캉의 삼위일체 성당 네이브 천장(6분볼트)

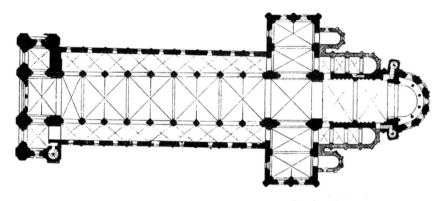

캉의 삼위일체 성당 평면도(네이브 천장 6분볼트, 슈베 천장 4분볼트)

태입니다. 복합 기둥 역시 리브의 하중을 제대로 받았다면 벽체가 얇아야 하는데 그렇지 못합니다. 하지만 그러한 구조 실험을 시도했다는 것 자체가 매우 중요합니다. 이 과정이 없었다면 후대에 고딕 구조가 보여준 완성도에 이르지 못했을 것이기 때문입니다.

삼위일체 성당은 생테티엔 성당보다 리브 그로인 볼트를 성가대석에서 먼저 사용했습니다. 처음에는 석조 배럴 볼트였으나 하중을 견디기 위해서 리브 그로인 볼트로 발전시킨 것입니다. 이것이 로마네스크에서 리브가 사용된 첫 번째일 가능성이 있다고 합니다. 그리고 6분 볼트 역시 생테티엔과 삼위일체 성당이 최초일 것입니다.

반면에 삼위일체 성당은 생테티엔처럼 기둥 체계가 주 기둥과 부 기둥의 교차 리듬이 아니라 단일한 형태의 기둥을 보여줍니다. 이 점은 리브와 복합 기둥 사이의 구조적 연관성을 아직 완전히 이해하지 못했다는 의미로, 생테티엔 성당

이 삼위일체 성당보다 구조 체계 면에서 더 발달한 성당임을 보여주는 예라고 말할 수 있습니다.

 이렇게 노르망디에서 전성기를 보낸 로마네스크는 로마네스크의 특징들을 고스란히 간직하면서도 구조적인 발전을 시도하여 리브 그로인 볼트의 구조 체계를 실험하기 시작했습니다. 하나의 양식이 완성될 즈음이면 한 단계 위의 새로운 도약을 위한 준비를 하게 됩니다. 리브와 복합 기둥의 등장은 곧 모습을 드러낼 새로운 양식을 맞이하기 위한 기다림의 시작일 것입니다.

로마네스크로 홀 교회를 짓다

프랑스 로마네스크의 보편주의는 부르고뉴 지방과 노르망디 지방에서 주도했고, 제3 클뤼니 수도원 성당과 캉의 생테티엔 성당에서 결실을 보았습니다. 하지만 프랑스 전역에서 보편적 로마네스크 양식을 따랐던 것은 아닙니다. 프랑스 남서부 지역에서는 홀 교회라는 지역주의적 전통이 초기 로마네스크 시기부터 주류를 이루었습니다.

홀 교회는 성당이 하나의 공간으로 이루어져 있는 형태를 말합니다. 로마네스크 성당의 표준 형태를 보면 3랑식 바실리카 평면에서 네이브의 공간은 천장이 높고 아일의 공간은 천장이 낮아서 공간이 분리됩니다. 그리고 두 공간의 그 높이 차이로 생겨난 벽면에 클리어스토리를 만들어 빛이 네이브 안쪽까지 들어오게 만듭니다. 빛을 성당 깊숙이 끌어들이기 위해서 네이브의 천장을 높여 클리어스토리를 만든 것입니다.

하지만 홀 교회는 같은 3랑식 바실리카 형태를 취하더라도 네이브와 아일의 천장고가 같아서 실질적으로 공간이 분리되지 않고 하나의 공간을 이룹니다. 따라서 네이브월은 클리어스토리 없이 아케이드 하나로 구성됩니다. 간혹 갤러리가 있는 2단 구성의 홀 교회도 있지만, 갤러리에 창이 생기지는 않기에 실내조도

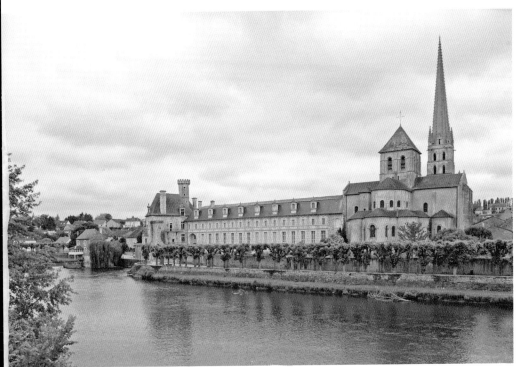

생사뱅 수도원 성당 진경

는 오로지 아일의 외벽에 있는 창에 의존할 수밖에 없습니다. 따라서 실내는 상대적으로 어두웠습니다.

네이브와 아일의 천장고에 조금 차이가 생기기도 하는데 그렇다 하더라도 클리어스토리가 만들어지지는 않습니다. 또한 3랑식이 아닌 1랑식 평면의 홀 교회도 있는데 이런 경우는 성당이 중간에 기둥이나 아치 없이 깔끔한 직육면체 모양을 하게 됩니다. 트란셉트는 있는 것이 일반적이지만 팔의 길이가 길지는 않습니다. 슈베가 있는 이스트엔드는 보편적 로마네스크 양식과 크게 다르지 않습니다.

성 사비노와 성 치프리아노의 고문(생사뱅 성당 납골당 벽화)

　기둥은 사각 기둥과 원형 기둥이 사용되었는데 단일 기둥보다는 반원형의 대응 기둥이 합쳐진 복합 기둥이 많이 쓰인 것을 볼 수 있습니다. 천장은 배럴 볼트가 일반적으로 쓰였는데, 홀 교회는 공간이 작아서 천장과 기둥 사이의 유기적 구조 체계가 단순했습니다. 또한 크로싱에 탑이 세워지는 것을 자주 볼 수 있습니다.

　홀 교회로 대표적인 성당은 프랑스 중부 비엔느의 생 사뱅 쉬르 가르탕프에 있는 생사뱅(성 사비누스) 수도원 성당(Abbaye de Saint-Savin-sur-Gartempe)입니다. 로마제국의 그리스도교 박해 때 성 사비누스와 성 치프리아누스 형제는 박해를 피해 프랑스 중부의 가르탕프 강변으로 이주해와서 살다가 그곳에서 순교했습니다. 두 성인의 정확한 활동 시기에 대한 기록은 없으나 순교 후 그들은

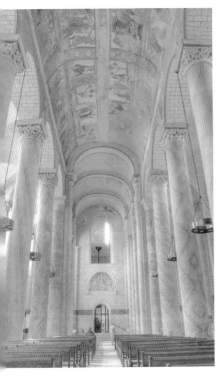

◀ 생사뱅 수도원 성당 네이브
▼ 생사뱅 수도원 성당 천장화

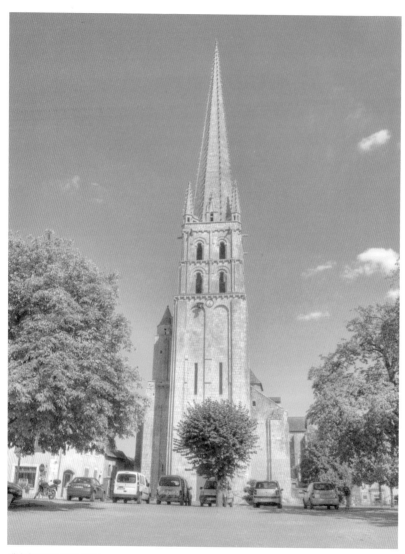

생사뱅 수도원 성당 파사드

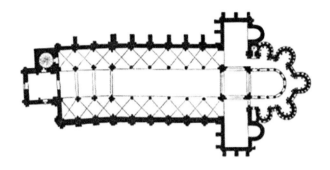

생사뱅 수도원 성당 평면도

프랑스 푸아투에서 공경받아 왔습니다. 그리고 811년 그들의 무덤이 발견되어 카롤루스 대제는 그곳에 수도원을 설립하고 성당을 봉헌했습니다. 지금의 성당은 11세기 초 로마네스크 시기에 다시 세워진 홀 교회로, 푸아투 지역에서 가장 오래된 성당입니다.

생사뱅 성당은 라틴 크로스 평면의 3랑식 바실리카로, 네이브와 아일의 폭이 모두 같고, 천장고 역시 같은 전형적인 홀 교회의 형태를 띠고 있습니다. 따라서 네이브월은 1단의 아케이드로만 구성되어 있고, 천장은 배럴 볼트로 되어있습니다.

다만 흥미로운 것은 배럴 볼트에 횡 방향 아치가 있는지에 따라 천장을 받치는 기둥이 단일 기둥 혹은 복합 기둥을 취한다는 것입니다. 서쪽 출입구 쪽의 배럴 볼트에는 횡 방향 아치가 있기 때문에 그것을 받는 대응 기둥이 설치되어 기둥은 복합 기둥의 형태를 하고 있습니다. 반면에 횡 방향 아치가 없는 배럴 볼트

는 단일 원형 기둥이 천장을 받치고 있는 형태입니다.

네이브월이 아케이드 1단으로만 되어있는 형태는 천장을 높이 올릴 수 없는 구조입니다. 다만 일반적인 로마네스크 성당의 아케이드보다는 높이가 높아서 아일의 외벽에서 들어오는 빛은 상대적으로 많았습니다. 결국 클리어스토리를 통하여 네이브에 직접 떨어지는 빛은 없지만, 외벽에서 아케이드를 통과하면서 여기저기 부딪혀 흩어지고 모이는 빛살들은 정갈하고 소박한 육면체 공간을 은은함으로 가득 채웁니다.

홀 교회와 함께 프랑스 남서부 지역에 나타난 또 하나의 로마네스크 지역주의는 돔 교회입니다. 프랑스에서 로마네스크가 전성기를 보내고 있을 때 비잔틴 건축은 후기에 접어들고 있었습니다. 이 시기에 비잔틴 건축의 특징이라고 말할 수 있는 돔 천장이 수입되었는데, 베네치아에 있는 성 마르코 대성당의 영향을 받았을 것입니다.

돔 교회의 일반적인 평면은 1랑식 바실리카입니다. 다만 트란셉트를 가진 라틴 크로스가 나타날 때가 있고, 트란셉트 없이 직사각형의 바실리카 형태를 보일 때도 있습니다. 이스트엔드에는 앱스가 네이브와 같은 폭으로 있고, 방사형 소성당이 앱스 둘레로 있습니다.

가장 큰 특징은 네이브의 베이마다 천장이 석조 돔으로 올려졌다는 것입니다. 돔의 형태는 펜던티브를 사용하는 비잔틴 양식에서 가져왔지만, 로마네스크의 고장에 와서 펜던티브와 아치를 받치는 기둥의 역할이 명확하게 정리되었습니다. 곧 펜던티브는 코어 기둥이 받치고 아치는 대응 기둥이 받치면서 복합 기둥을 형성한 것입니다. 비잔틴의 돔이 로마네스크를 만나 천장과 기둥의 역학적 관계성을 습득하면서 새로운 구조해석을 낳은 것입니다.

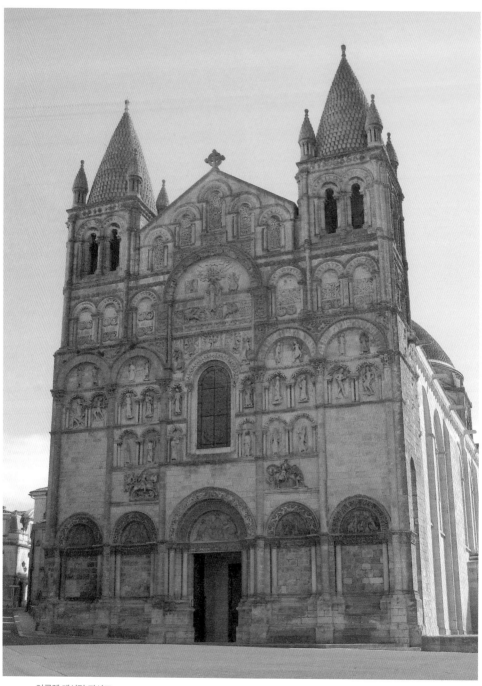

앙굴렘 대성당 파사드

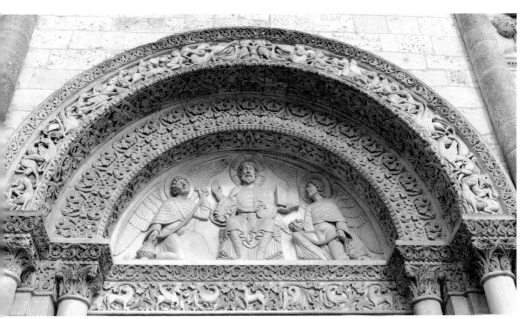
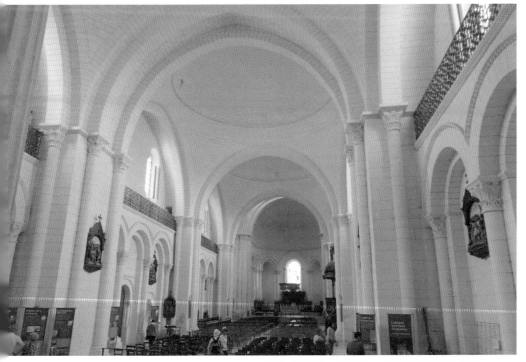

▲ 앙굴렘 대성당 파사드의 팀파눔 ▼ 앙굴렘 대성당 네이브와 돔

프랑스 로마네스크 시기의 돔 교회를 대표하는 것으로 앙굴렘의 성 베드로 대성당(Cathédrale Saint-Pierre d'Angoulême)을 들 수 있습니다. 처음 주교좌성당이 세워진 것은 4세기 때였으니, 507년 클로비스가 이 도시를 점령했을 때 파괴되었습니다. 이후 두 번째 성당이 세워졌지만 2세기 후에 노르만족 바이킹에 의해서 화재로 전소되었습니다. 세 번째 성당은 1017년에 봉헌되었는데, 12세기에 들어서서 앙굴렘의 시민들은 마을의 규모에 비해서 성당이 너무 협소하다고 판단해, 1110년 다시 공사를 시작했고 1128년에 네 번째 주교좌성당을 봉헌했습니다.

앙굴렘 대성당은 돔 성당의 특징인 아일이 없는 1랑식 바실리카 평면으로 구성되어 있습니다. 네이브는 세 개의 베이를 갖고 있고 크로싱은 네이브의 베이와 같은 크기입니다. 트란셉트는 한 베이의 절반에 해당하는 길이의 팔이 있고 거기서 한 베이 길이의 팔이 연장되어 상대적으로 긴 트란셉트를 가지고 있으며, 팔의 양 끝에 높은 탑이 세워져 있습니다. 서쪽 출입구에 전실이 있고, 동쪽 앱스 주변으로 4개의 방사형 소성당이 있습니다.

네이브에는 세 개의 로마네스크 돔 천장이 올려졌습니다. 위에서 언급한 대로 펜던티브는 코어 기둥이 받치고, 아치는 대응 기둥이 받칩니다. 앙굴렘 성당에서 펜던티브를 받치는 코어 기둥은 사각형이고 대응 기둥은 반원형입니다. 또한 돔과 돔 사이에 횡 방향 아치가 있는데 이를 받치는 대응 기둥이 횡 방향 아치의 폭에 따라서 쌍으로 구성되어 있습니다. 횡 방향 아치의 폭은 서쪽 출입구쪽이 넓고 크로싱 쪽이 좁게 나타나고 있습니다. 따라서 돔과 돔 사이에 횡 방향 아치가 각기 다른 폭으로 띠 모양을 하고 있습니다.

로마네스크의 돔이 비잔틴 돔과 다른 점은 구조적 일체성 외에도 재료와 마

팬던티브와 팬던티브 위에 올려진 돔

감 방식에서 차이가 있습니다. 비잔틴 돔은 벽돌을 쌓아서 만들고 그 안을 작은 돌로 채우는 방식입니다. 따라서 돔이 완성되고 나면 벽돌로 마감된 표면 위에 모자이크 장식이 추가됩니다.

그러나 로마네스크 방식의 돔은 벽돌이 아닌 석재로 쌓기 때문에 속에 빈 공간이 생기지 않으며 단위 부재의 크기가 대형인 석조 구조물이므로 별도의 마감 없이 석재의 조적 형태를 그대로 드러냅니다. 이는 구조 방식을 노출하면서 석재의 물질성을 강조하는 로마네스크의 특징을 잘 구현했다고 평가할 수 있습니다.

네이브의 돔은 성 마르코 대성당과는 달리 외부에서는 별도의 지붕에 가려져 보이지 않습니다. 다만 크로싱의 돔은 마치 첨탑을 올린 것처럼 벽체를 만들고 그 위에 돔을 올렸기 때문에 외부에서 돔의 형태를 볼 수 있습니다. 돔이 외부로 드러나지 않는 것은 배럴 볼트 위에 다시 지붕을 씌우는 로마네스크 방식의 영향으로 보입니다. 같은 하늘 아래서 다르게 산다는 것은 여간 힘든 일이 아닙니다.

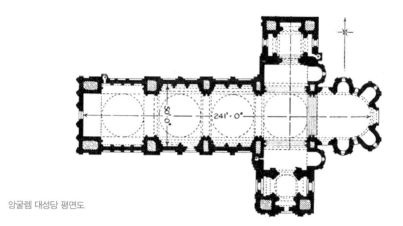

앙굴렘 대성당 평면도

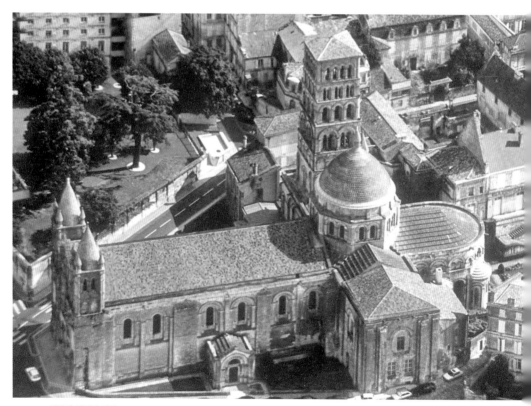

앙굴렘 대성당 전경

제2 슈파이어 대성당 Speyerer Dom II

독일 로마네스크를 완성하다

신성로마제국과 오토 대제의 이야기를 다시 이어 봅니다. 독일의 작센 지역에 기반을 둔 오토는 영토를 넓혀 독일을 열강의 대열에 들게 했고, 교황으로부터 신성로마제국 황제의 관을 받았습니다. 오토 왕조와 그에 이은 잘리어 왕조 시기에 독일의 초기 로마네스크가 발전했는데, 작센 지역 힐데스하임의 성 미카엘 성당(1033년), 라인란트 하류의 트리어 대성당(1070년), 그리고 라인란트 상류의 제1 슈파이어 대성당(1030~1061년) 등이 대표적입니다.

특히 제1 슈파이어 대성당의 완공으로 독일의 로마네스크는 지역주의에서 벗어나 보편주의로 성장했습니다. 하지만 하인리히 4세는 제1 슈파이어의 목조 평천장에 만족하지 않고 프랑스 로마네스크가 보여준 석조 볼트의 천장을 도입했습니다. 클뤼니 출신의 그레고리오 7세 교황과 대립했던 하인리히 4세는 성당 건축에서도 제3 클뤼니 성당을 의식하여 그것에 상응하는 제2 슈파이어 대성당을 계획한 것이 아닌가 하는 생각이 듭니다.

국가 차원에서 프랑스와 독일은 이탈리아를 두고 서로 경쟁했습니다. 그리고 교회 차원에서는 보편 교회인 로마와 가까운 프랑스 교회와 독일의 지역 교회가 긴장 관계에 놓였습니다. 정치와 종교의 이러한 대치는 성당 건축에서도

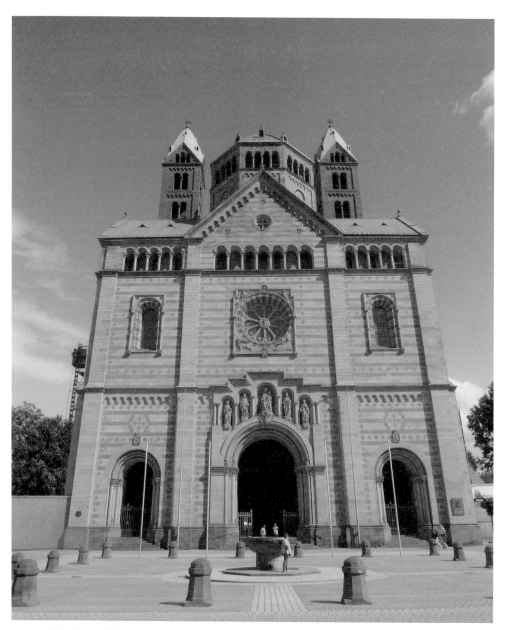

제2 슈파이어 대성당 파사드

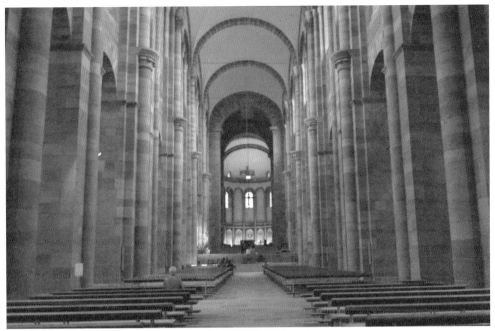

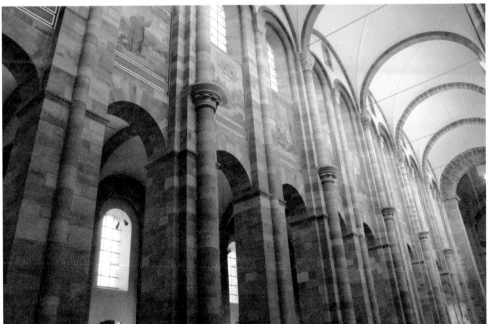

▲ 제2 슈파이어 대성당 내부 이스트엔드 방향 ▼ 제2 슈파이어 대성당 네이브

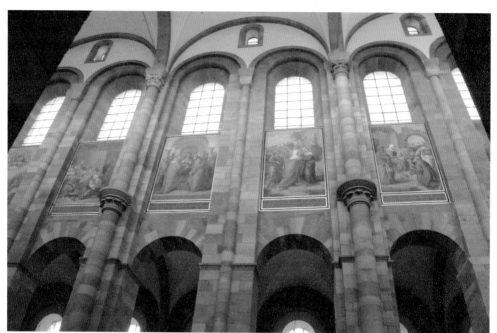

▲ 제2 슈파이어 대성당 네이브월 ▼ 제2 슈파이어 대성당 아일

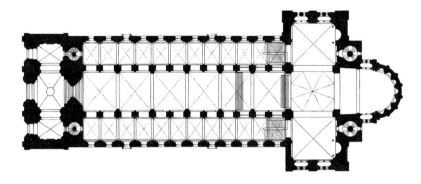

제2 슈파이어 대성당 평면도

드러났는데, 제3 클뤼니 성당과 제2 슈파이어 성당이 대표적인 예입니다. 제3 클뤼니 성당은 보편 교회와의 관계 속에서 종교적인 면이 강했던 반면, 제2 슈파이어 성당은 지역 교회 차원에서 정치적인 색채를 많이 띠었습니다. 하지만 두 성당 사이에 공통점도 있었는데 그것은 각각의 로마네스크 양식을 종합한 것과 그 결과로 모두 대형화를 이루었다는 점입니다.

한마디로 제2 슈파이어 성당은 독일 로마네스크에서 가장 중요한 성당으로 독일 로마네스크의 전부라고 해도 과언이 아닐 것입니다. 원래는 제1 슈파이어 성당부터 천장을 석조 배럴 볼트로 계획했다고 합니다. 하지만 구조적으로 위험 요소가 많았기에 목조로 배럴 볼트를 축조한 것입니다. 하지만 지반이 약해 건물이 위태롭게 되자 하인리히 4세는 2년 후 바로 제2 슈파이어 성당 공사를 추진했습니다.

그러나 제1 슈파이어 성당의 네이브 규모(길이 70미터, 폭 13.8미터), 서쪽 출

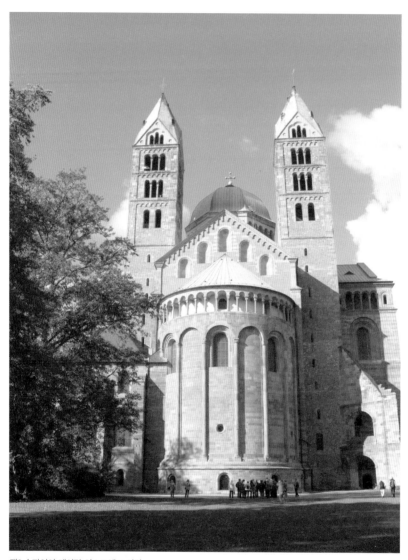

제2 슈파이어 대성당 이스트엔드 외관

제2 슈파이어 대성당 전경

입구 정면, 크로싱(네이브와 트란셉트의 교차 부분) 등 전체적인 구조는 그대로 두었습니다. 하지만 이스트엔드를 이루는 성가대석과 앱스, 그리고 트란셉트를 재건축하고, 무엇보다 네이브의 천장을 석조 볼트로 올렸습니다. 목조에서 석조로 천장의 재료와 구조를 변경하면서 네이브월의 구조 보강도 수반했습니다.

또 다른 변화는 평면의 모듈화입니다. 3랑식 12베이의 바실리카 평면인데 네이브의 폭은 아일의 두 배입니다. 따라서 아일 두 베이가 네이브의 한 모듈에 해당해 아일로 보면 전체 12베이가, 네이브로 보면 여섯 모듈을 이룹니다. 결국 아일의 더블 베이가 한 모듈을 이루어 기둥 체계는 주 기둥과 부 기둥이 교대로 구성되어 있습니다. 이 모듈은 트란셉트로 이어서 트란셉트와 크로싱 모두 네이

브와 같은 모듈을 이루게 됩니다.

천장은 앞에서 언급한 것처럼 석조로 된 그로인 볼트입니다. 네이브의 모듈을 단위로 그로인 볼트기 있고 양옆에 횡 방향 아치가 있으며, 이것이 대응 기둥으로 이어지면서 주 기둥을 형성합니다. 부 기둥에는 클리어스토리의 아치에서 내려오는 대응 기둥이 덧붙여졌습니다. 코어 기둥은 주 기둥과 부 기둥 모두 사각 기둥이고 대응 기둥 역시 주 기둥과 부 기둥 모두 횡 방향으로만 더해졌습니다.

네이브월은 아케이드와 클리어스토리의 2단 구성입니다. 갤러리가 있어야 할 곳은 단순한 벽면으로 처리되었는데, 이런 추상적 구성은 독일 로마네스크의 특징으로 초기에서부터 자주 발견되고 있습니다. 따라서 네이브월에서 입체감을 주는 수평적 요소들은 사라지고 전체적으로 평평한 모습을 하고 있습니다.

또한 네이브월에서 주 기둥의 첫 번째 대응 기둥은 클리어스토리의 두 아치 창을 그 위로 크게 감싸는 아치와 이어지고 두 번째 대응 기둥은 석조 볼트의 횡 방향 아치와 이어집니다. 그러나 부 기둥은 구조적 역할 없이 두 아치 창을 수직으로 구분하는 기능만 하고 있습니다.

전반적으로 볼 때 독일의 로마네스크는 프랑스 로마네스크가 보여준 입체적이고 복잡한 구조와는 달리 평면적이고 단순하며 추상적인 면을 보여줍니다. 따라서 프랑스의 로마네스크가 수직성을 강조하면서 국가보다는 교회의 우월성을 나타냈다면 독일의 로마네스크는 수직성과 수평성을 동시에 표현함으로써 국가의 권위를 교회의 권위와 함께 표현하려고 했다는 점을 특징으로 볼 수 있습니다. 독일의 전성기 로마네스크를 종합하고 완성한 슈파이어 대성당은 지금도 세상과 소통하며 신자들과 순례자의 많은 사랑을 받고 있습니다.

카피톨의 성모마리아 성당 St. Maria im Kapitol
쾰른에 삼엽형의 독창적인 성당을 세우다

라인란트 상류의 슈파이어 대성당이 독일 로마네스크의 보편적 주류를 이루었다면, 하류 지역인 쾰른에서는 독일만의 독창적인 로마네스크 양식이 생겨났습니다. 11세기 후반 신앙의 중심 도시가 된 쾰른에는 많은 성당이 건립되었는데, 그중에서 카피톨의 성모마리아 성당(1049~1065년)이 대표적입니다.

네이브월은 아케이드와 클리어스토리의 2단 구성으로 단순합니다. 특히 아케이드의 사각 기둥은 두껍고 간격이 좁아서 베이를 이루지 못하고 벽면의 느낌을 줍니다. 아일의 천장은 그로인 볼트이고, 외벽 쪽 기둥은 세 겹의 돌출형태로 되어있어, 네이브 쪽의 한 겹 돌출 기둥보다 두껍습니다.

평면은 쾰른 양식의 특징인 삼엽형입니다. 일반적인 슈베(chevet, 성당의 동쪽 끝의 외관, 두부頭部라고도 한다)의 형태는 성가대석 뒤로 앱스가 있고, 앱스 뒤에 방사형 복도와 소성당이 있습니다. 성모마리아 성당 역시 성가대석과 앱스 그리고 반원형의 복도가 둘러있고 소성당만 없습니다. 여기서 특징은 슈베의 앱스와 복도의 폭이 네이브의 폭과 같아서 이스트엔드가 상대적으로 확장된 느낌을 준다는 것입니다. 그런데 이러한 형태가 트란셉트의 양팔인 남북 방향으로도 형성되어 삼엽형을 띠게 됩니다.

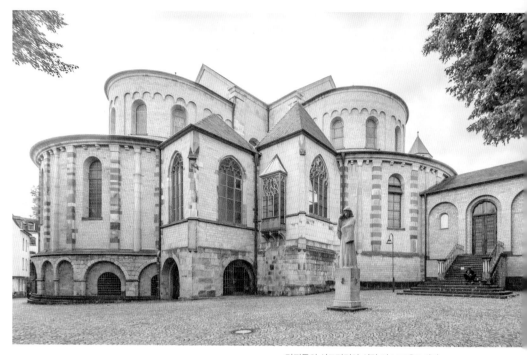

카피톨의 성모마리아 성당 이스트엔드 외관

이 경우 3랑식 네이브의 남쪽 아일을 따라가면, 같은 폭으로 남쪽 트란셉트의 아일로 이어지고, 계속해서 성가대석 뒤편의 아일을 지나, 북쪽 트란셉트의 아일까지 이어지게 됩니다. 순례 성당에서 보았던 순환 동선과 같습니다. 건축사학자들은 이러한 삼엽형 성당의 특징을 아래의 몇 가지로 분석합니다.

먼저 성당에 라틴 크로스 평면이 매우 명확하게 나타납니다. 일반적으로 종방향 축은 서쪽 출입구에서 동쪽 앱스까지 길게 형성되고 이에 수직으로 트란셉트가 지나갑니다. 하지만 트란셉트의 폭이나 길이에 따라서 라틴 크로스의 형태가 여러 가지로 형성되는데, 트란셉트가 성가대석과 같은 형태의 평면을 가지고

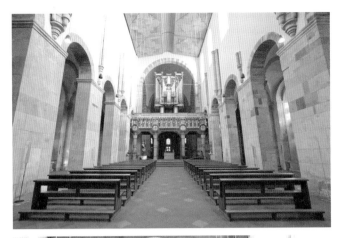

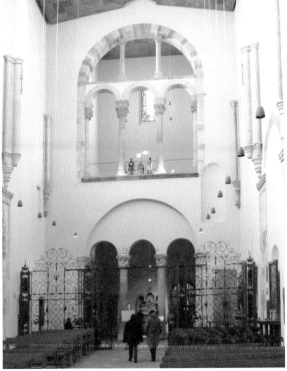

▲ 카피톨의 성모마리아 성당 네이브
　(제단 방향, 크로싱 이전에 파이프
　오르간이 있다.)
▼ 카피톨의 성모마리아 성당 네이브
　(출입구 방향)

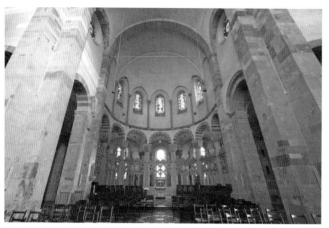

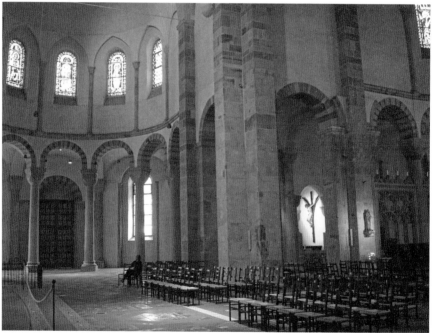

▲ 카피톨의 성모마리아 성당 제단 ▼ 카피톨의 성모마리아 성당 크로싱 부분

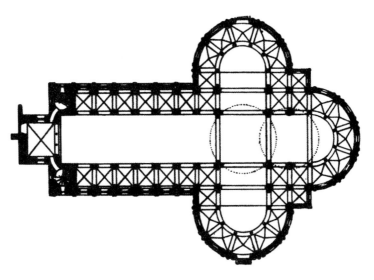

카피톨의 성모마리아 성당 평면도

있는 이 성당은 수직으로 교차된 두 축이 더욱 선명하게 드러납니다.

　또한 성당 전체를 순환할 수 있게 만들어진 동선에 의해서 공간이 하나로 일치되어 있습니다. 대부분 아일을 따라서 이동하다가 트란셉트를 만나면 동선이 끊어지고 트란셉트를 건너서 앱스 뒤편의 복도로 이어지게 되어 공간의 분절이 생기는데, 이 경우는 공간을 하나로 만들고 있다는 것입니다.

　그리고 이스트엔드의 남-동-북 방향의 삼엽형 공간이, 서쪽 출입구 쪽에서 보면 그릭 크로스의 중앙집중형 성당에 와있는 느낌을 받게 합니다. 성당에 들어서면 처음에는 바실리카 형(선형) 성당을 떠올리다가 안쪽으로 들어갈수록 중앙집중형 성당을 마주하게 되는 것입니다.

　끝으로 성당 전체에 정사각형이 모듈이 반복적으로 사용되고 있습니다. 기

본 모듈은 아일이 갖는 작은 정사각형으로 성당 전체를 띠처럼 두르고 있습니다. 네이브와 트란셉트는 아일의 두 배인 사각형을 이루고 있고, 앱스 역시 아일의 길이를 반지름으로 하는 반원을 그리고 있습니다.

종합적으로 보면 퀼른 양식은 중앙집중형(삼엽형)의 지역주의적 성격과 함께 모듈 개념의 보편주의도 지향하고 있습니다. 아일의 연속성은 순례 성당의 순환 동선과 비슷하지만, 퀼른 양식의 순환성이 추구하는 것은 순례에 적합한 기능을 제공하는 것이 아니라 공간을 일체화시키는 것에 있습니다.

또한 중앙집중형의 공간인 퀼른 양식은 로마 제국과 비잔틴 제국 그리고 아헨 왕궁 성당에서 보여준 카롤링거 건축의 맥을 잇는 것입니다. 이런 퀼른의 삼엽형 성당은 퀼른의 다른 성당에도 많은 영향을 미쳤고 순례 성당들이 이 양식을 선택하기도 했습니다.

노르망디와 영국

로마네스크가 영국으로 건너가다

대륙에서 로마네스크가 전성기를 이루고 있을 때, 섬나라 영국에서는 어떤 성당 이야기가 펼쳐지고 있었을까요? 영국에는 11세기 초엽까지 앵글족과 색슨족의 독자적인 성당 건축이 있었습니다. 이후 영국에 로마네스크 양식의 건축이 전해졌는데 그 결정적인 역할을 한 것이 노르망디 공국입니다.

앞에서 노르망디의 초기 로마네스크(몽생미셸 수도원 성당)와 전성기 로마네스크(캉의 생테티엔 성당과 삼위일체 성당)를 소개했습니다. '노르망디'는 북쪽 사람이란 뜻의 '노르만'에서 나온 이름입니다. 그리고 프랑크족 고트족 반달족 부르군트족을 한꺼번에 게르만족이라고 부르는 것처럼, '노르만족' 역시 특정 민족의 이름이 아니라 스칸디나비아를 중심으로 하는 지금의 노르웨이 스웨덴 덴마크 등 북유럽의 민족들을 총칭하는 말입니다.

바이킹으로 더 잘 알려진 노르만족은 육지보다는 바다와 강을 통해서 서쪽으로 세력을 확장했는데 남쪽보다 서쪽을 택한 것은 독일 북부에 오토 대제가 버티고 있었기 때문이기도 했습니다. 9세기에 들자 그들은 프랑스 북쪽 해안에 발을 들여놓고 강을 거슬러 올라가서 프랑스의 도시들을 공격했습니다. 911년 침략에 시달린 프랑스 왕 샤를 3세는 결국 노르만족이 가톨릭으로 개종

참회왕 에드워드

하고 프랑스어를 사용한다는 조건으로 그들에게 땅을 내주었습니다. 그래서 생
겨난 것이 노르망디 공국입니다.

이렇게 노르만족이 게르만족을 괴롭히고 있을 시기에 영국의 앵글족과 색슨
족은 앨프레드(871~899년 재위)에 의해 통일 왕국을 이루고 그 나라를 잉글랜드
(영국)라고 불렀습니다. 앨프레드가 영국을 통일할 수 있었던 것은, 그가 웨식스

정복왕 윌리엄

의 왕이었을 때 노르만족인 데인족의 침략을 금과 은으로 막아내면서 웨식스를 구하고 번영의 기틀을 마련했기 때문입니다.

그렇게 백여 년 평화가 유지되다가 영국 왕 에셀레드가 국내의 데인족을 학살하는 사건이 벌어졌습니다. 그러자 노르만족의 크누드는 영국을 정복하고 통치했습니다. 하지만 크누드의 아들은 영국 왕위를 계승하려 하지 않았고, 그 사

이 위탄게모트에서는 앨프레드의 혈통인 에드워드(1042~1066 재위)를 영국의 왕으로 선출했습니다.

가톨릭 신앙이 깊어 참회왕(참회성사는 지금의 고해성사를 의미한다)이라고 불리는 에드워드는 정치적인 이유로 어린 시절을 노르망디에서 지낸 적이 있습니다. 그때 에드워드에게 도움을 주었던 노르망디의 공작이 윌리엄(기욤)입니다. 에드워드는 웨식스의 백작 고드윈이 자신을 무시하고 간섭하는 것에 불만이 컸기 때문에, 노르망디의 공작 윌리엄(에드워드의 외사촌)에게 잉글랜드의 왕위를 약속했습니다.

그러나 세습이 아니라 위탄게모트에서 왕을 선출하는 방식의 잉글랜드는 에드워드 사후 고드윈의 아들 해럴드를 왕으로 뽑았습니다. 왕위 계승자로 생각했던 윌리엄은 1066년 헤이스팅스에서 해럴드와 운명의 전투를 벌이게 되었습니다. 전쟁에서 승리한 윌리엄은 잉글랜드에 노르만 왕조를 세우고 정복왕 윌리엄(1066~1087년 재위)이 되어 잉글랜드를 통치했습니다. 윌리엄에 대해서는 캉의 생테티엔 성당 이야기에서 소개한 적이 있습니다.

이러한 역사적 배경에서, 영국에는 윌리엄의 노르만 왕조가 들어서기 전부터 이미 에드워드에 의해서 노르망디의 로마네스크 건축이 소개되었습니다. 그런데 그때는 이미 프랑스 로마네스크가 완성 단계에 들어선 시기였으므로, 영국은 사실상 초기 로마네스크 시기를 거치지 않고 전성기의 로마네스크를 받아들인 셈입니다.

에드워드는 재위 20여 년 동안 노르망디 쥐미에주의 노트르담 수도원 성당을 본으로 삼아 웨스트민스터 수도원 성당 등을 지었습니다. 하지만 대륙으로부터의 본격적인 수입은 윌리엄이 영국을 정복하고 노르만왕조를 세운 이후였습

니다. 그는 프랑스의 봉건 체제를 도입해 정치적 안정을 취했으며, 자신이 지은 캉의 생테티엔 성당과 삼위일체 성당으로부터 전성기의 노르망디 로마네스크를 수입해 문화적 부흥을 꾀했습니다.

　이때 윌리엄의 옆에는 이탈리아 롬바르디아 출신으로 탁월한 건축 감각을 지닌 신학자이자 왕의 조언자인 란프랑코(1005~1089년)가 있었습니다. 법관이었던 그는 노르망디에 와서 베크의 베네딕토회 수사가 되었고, 신학자로서 구이트문두스와 함께 '실체변화설'을 정리했습니다. 그런 란프랑코는 윌리엄에 의해 1063년 생테티엔 수도원의 초대 수도원장에 임명되었고, 영국 정복 후인 1070년에는 캔터베리의 대주교가 되었습니다.

캔터베리 대성당 Canterbury Cathedral

신학자들이 건축가가 되다

1066년 영국에 노르만 왕조를 세운 정복왕 윌리엄은 노르망디 시절 캉

복자 란프랑코 대주교

의 생테티엔 수도원 초대 원장이었던 란프랑코를 영국으로 불러 캔터베리 주교좌성당(Cathedral) 대주교의 책무를 맡깁니다. 캔터베리 대성당은 베네딕도회가 관리하였는데, 그 첫 번째 주교는 영국의 사도라 불리는 '캔터베리의 아우구스티노'(+605년)입니다.

그레고리오 대교황은 596년 로마의 성 안드레아 베네딕도회 수도원 아빠스였던 아우구스티노를 앵글로-색슨족의 선교사로 파견했고, 이듬해인

597년 그는 캔터베리 대성당을 봉헌했습니다. 도시 성곽 밖에는 '성 베드로와 성 바오로' 수도원을 지었는데, 수 세기 동안 캔터베리의 대주교들이 그곳에 안장되었습니다. 캔터베리 대성당을 비롯한 당시의 영국 성당들은 자연스럽게 앵글로-색슨족의 건축 양식을 띠었습니다. 그러다가 윌리엄의 노르만 왕조가 들어서면서 선진 건축술인 노르망디의 로마네스크 양식이 전파된 것입니다.

성 안셀모 대주교

앵글로-색슨 양식의 캔터베리 대성당은 윌리엄의 영국 정복 1년 후인 1067년에 화재로 전소됩니다. 이후 노르만 왕조의 첫 번째 주교로 캔터베리의 대주교가 된 란프랑코(1070~1077년 재위)는 부임하자마자 파괴된 대성당의 재건을 시작했습니다. 폐허가 된 대성당의 잔해들을 치우고, 그가 있었던 캉의 생테티엔 성당의 설계를 기초로 그 지역의 석재를 수입해 로마네스크 양식으로 대성당을 새로 건축했습니다.

란프랑코의 새 성당은 네이브가 3랑식 8베이로 나르텍스(전실)와 트란셉트를 갖추고 있습니다. 트란셉트는 아일 없이 1랑식이어서 3랑식 네이브의 양측

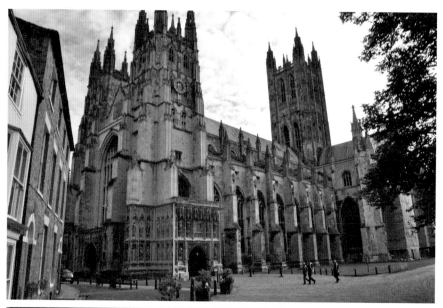

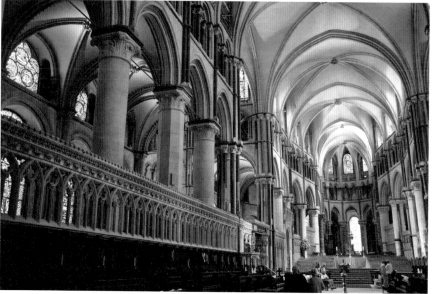

▲ 캔터베리 대성당 남서쪽 외관 ▼ 캔터베리 대성당 내부(계단 윗부분은 고딕 시기에 증축한 부분)

란프란코 대성당 (1070년)

북 트란셉트

북 트란셉트

북동 트란셉트

1070년

1096년

남동 트란셉트

종탑

성가대석

1070년 ◀━━━━━━━ ━━━━━━━▶ 1096년

캔터베리 대성당 평면도

아일이 트란셉트에서는 이어지지 않고, 네이브와 수직 방향으로는 5베이로 구성되어 3랑식 네이브에서 양방향으로 1베이씩 더 나간 형태입니다. 또한 트란셉트의 5베이가 성가대석 방향으로 확장되면서 제형(말발굽형)의 슈베를 이루었습니다. 크로싱에서 이어지는 슈베의 중앙에 성가대석이 놓였고, 양쪽 팔에는 소싱딩이 두 개씩 들어있었습니다. 5베이의 슈베는 그 끝에 앱스를 가져 제형의 슈베

캔터베리 대성당 전경

가 마치 손가락을 편 모양처럼 보입니다.

　캔터베리 대성당의 슈베는 영국 로마네스크에서만 볼 수 있는 독특함을 가지고 있습니다. 그것은 성가대석이 동쪽으로 길게 확장된 것인데 캔터베리의 경우는 성가대석이 4베이 정도 동쪽으로 뻗어 나갔습니다. 이는 8베이인 네이브의 절반에 해당하는 것으로 란프랑코의 후임자 성 안셀모는 네이브와 거의 같은 길이의 슈베를 증축했습니다. 사실 성 안셀모의 증축을 보면 이스트엔드의 확장이라기보다는 성당 한 채를 이어붙인 느낌마저 듭니다. 확장된 평면에는 트란셉트가 하나 더 생겼고 동쪽 끝에는 성가대석과 복도, 그리고 제형 소성당이 들어서 있기 때문입니다.

슈베가 길어진 것은 수평성을 선호하는 영국의 정서가 반영된 것으로 보이는데, 서쪽으로의 네이브의 확장은 한계가 있기 때문에 동쪽으로 확장된 것입니다. 그 결과 지금의 캔터베리 대성당은 네이브 길이가 54미터, 성가대석 길이가 55미터, 성당 전체 길이는 160미터에 이릅니다.

네이브월은 아케이드, 갤러리, 클리어스토리의 3단 표준형으로 되어있으며, 클리어스토리에 벽체 통로를 만든 것이 특징입니다. 천장은 폭이 좁은 부분에는 석조 그로인 볼트가 시공되었을 것으로 보이나, 네이브와 같이 폭이 넓은 부분은 란프랑코가 처음에 캉의 생테티엔에서 석조 볼트를 실패한 경험이 있기에 목조 볼트로 천장을 올렸을 것으로 추측됩니다.

영국 로마네스크의 두 번째 특징은 성가대석의 확장뿐만 아니라 네이브의 확장도 들 수 있습니다. 10베이 이상이 일반화되었으며 14베이에 이르는 성당도 있어서 성당 전체의 길이는 200미터에 달했습니다. 프랑스와 독일에서의 대형화란 천장고를 높이는 것에 초점이 맞춰져 있었으나, 영국에서는 성당의 길이를 확장하는 것을 선호한 것입니다.

끝으로 영국 로마네스크는 건물의 무게감 있는 외관을 강조한 점을 특징으로 볼 수 있습니다. 그 역할을 한 것은 로마 벽돌을 재료로 하여 만든 회반죽 벽돌 쌓기입니다. 프랑스는 석재의 물질성과 구조에 대한 가능성을 보고 수직성을 추구했지만, 영국은 벽돌을 재료로 수평성을 유지했습니다. 이와같이 영국 로마네스크는 건물의 길이와 재료로 그들만의 수평성을 표현하였습니다.

1070년대 캔터베리 대성당을 통해서 영국의 초기 로마네스크가 정착되기 시작했다면, 1080년대에 건립된 영국의 성당에는 노르망디의 로마네스크 위에 영국 전통 건축의 혼이 담기기 시작했다고 볼 수 있습니다. 따라서 이 시기 영국 성당의 특징을 몇 가지로 나누어 볼 수 있습니다.

먼저 노르망디는 네이브월의 구조를 유기적으로 구성해 수직성을 이루려고 노력했습니다. 하지만 영국 성당의 네이브월은 아치를 크게 만들어 개구부의 면적을 증가시키는 데 주력했습니다. 그러면서 아치의 아키볼트 및 기둥과 외벽은 두꺼워졌고, 기하학성과 장식성이 강조되었습니다. 한마디로 구조보다는 장식에 치중한 것입니다.

이러한 특징은 리브 그로인 볼트에서도 볼 수 있습니다. 노르망디의 로마네스크는 석조 그로인 볼트의 구조를 보강하기 위해서 리브를 도입했습니다. 그로인 볼트를 리브가 몇 개로 분할하는가에 따라 4분 볼트와 6분 볼트로 구별한다고 앞에서 설명했습니다. 이렇게 천장의 하중을 리브가 받아 기둥에 전달하면서 복합 기둥이 생겨났고, 그래서 수직성을 증가시킬 수 있었습니다.

하지만 영국에서는 구조적 역할보다는 선형의 장식성을 추구하기 위해서 리

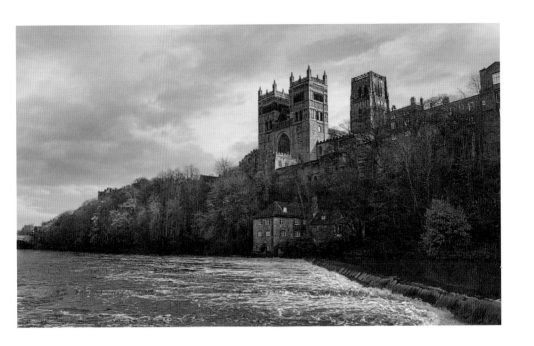

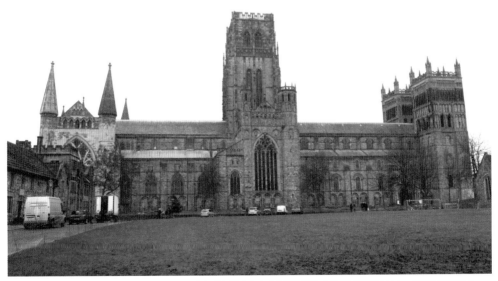

▲ 더럼 대성당(위어 강에서 언덕 위의 대성당을 바라본 모습) ▼ 더럼 대성당 전경

브가 사용되었습니다. 따라서 리브와 대응 기둥을 일치시킬 필요가 없게 되었고, 천장에서 리브를 떼어내도 천장을 지지하는 데에는 문제가 없었습니다. 그러다 보니 영국 성당은 천장의 구조 문제를 해결할 능력을 갖추지 못했고 여전히 목조 평천장이 자주 사용되기도 했습니다.

이 시기에 지어진 더럼 대성당은 서쪽 정면에 두 개의 탑과 크로싱 상부에 육중한 사각형 탑을 가지고 있어, 위어강 언덕을 올려다보는 이로 하여금 대성당의 웅장함을 느끼게 해줍니다. 성당은 성 쿠트베르투스(+687)의 성 유물을 보관하고 있는 수도원 성당이었으나, 노르만 왕조가 들어선 이후 1093년부터 1133년까지 40년에 걸쳐 재건축했습니다.

영국에서는 더럼 대성당의 공사가 시작된 1093년에 리브 그로인 볼트가 축조되었다고 주장하는 학자들이 있습니다. 만일에 이 말이 맞는다면 리브 그로인 볼트는 영국의 발명품이 되고, 그것이 노르망디 등에 역수입된 것으로 봐야 합니다. 반면에 프랑스에서는 더럼 대성당의 리브 그로인 볼트는 1120년 이후에 노르망디의 리브 그로인 볼트를 보고 모방해 설치된 것이라고 말합니다. 왜냐면 1120년대까지 리브 그로인 볼트가 영국에서 나타나지 않기 때문입니다.

이 논쟁을 종식해줄 직접적 단서가 있는 것은 아니지만 간접적인 정황으로 볼 때 리브 그로인 볼트는 프랑스에서 영국으로 전해진 것으로 보는 것이 일반적입니다. 그리고 영국에서 처음으로 리브 그로인 볼트가 사용된 곳은 1120년경의 우스터 성당이며, 리브 그로인 볼트가 어느 정도 구조적 역할을 하는 것으로 보고 있습니다. 더럼 대성당의 경우는 리브 그로인 볼트가 장식에 가깝습니다.

더럼 대성당의 평면은 3랑식 바실리카에 트란셉트가 있는 전형적인 로마네

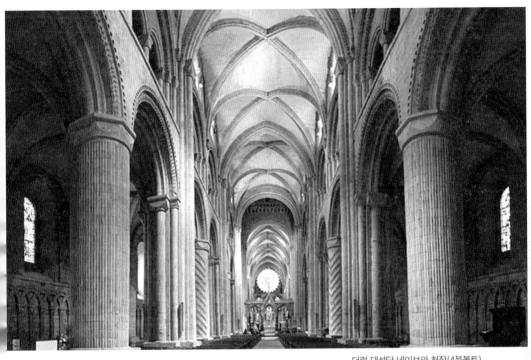
더럼 대성당 네이브와 천장(4분볼트)

더럼 대성당 성가대석과 제단

스크 양식입니다. 크로싱 동쪽으로 반원형 앱스까지 이어지는 성가대석이 있고, 성기대석 양옆의 아일 끝에는 소성당이 있습니다. 이 반원형 앱스는 13세기에 성 쿠트베르투스의 성지로 조성된 9개의 제단이 있는 트란셉트로 증축되었습니다.

네이브 천장은 처음에는 목조 볼트로 시공되었다가 이후 석조 리브 그로인 볼트로 바뀌었는데, 그 시기는 성당이 완공되는 1128~1133년 정도로 보고 있습니다. 천장은 4분 볼트로 되어있는데 천장에서 내려오는 리브와 대응 기둥의 일치가 잘 이루어지지 않았습니다. 이는 앞에서 설명한 것처럼 리브가 구조적

목적으로 사용되지 않고, 후대에 기하학적 장식물로 덧붙여진 것을 뜻합니다.

영국의 로마네스크에 기여한 곳으로 수도원을 빼놓을 수 없습니다. 다만 클뤼니 수도원보다는 베네딕토회와 시토회의 영향을 받았으며, 특히 클레르보의 성 베르나르도의 수도원들이 세워졌습니다. 따라서 성 베르나르도의 퐁트네 수도원을 이상적 모델로 하는 수도원 성당이 많습니다. 영국 시토회 수도원이 성가대석과 앱스 그리고 방사형 소성당을 갖는 일반적인 로마네스크의 이스트엔드 구성을 포기하고 단순하게 사각형 성가대석으로 구성된 것은 퐁트네 수도원의 영향을 받은 증거입니다.

이러한 시토회의 금욕과 절제를 추구하는 수도원 건축은 기하학적이고 장식 위주의 영국 로마네스크와 충돌을 피할 수 없었습니다. 수용과 배격의 갈등 과정에서 수도원의 이상은 점점 사라지고 영국의 전통을 수용하는 방향으로 흐르게 되었습니다. 수도원은 문을 닫게 되고 그 결과 수도원 건물은 요크셔의 파운틴스 수도원처럼 많은 경우 지금까지도 폐허로 남아 있어서 보는 이로 하여금 안타까운 마음이 들게 합니다.

로마로 돌아온 로마네스크

로마네스크가 고전주의를 만나다

지금까지 프랑스에서 시작해 독일과 영국에 이르는 로마네스크 성당 이야기를 나누었습니다. 프랑크 왕국의 카롤루스 대제가 꿈꾸었던 로마 제국의 계승은 로마다운(로마네스크) 건축이 알프스 이북의 지역에서 발달하게 된 계기가 되었습니다.

하지만 하나의 양식이 다른 공간으로 시간을 타고 넘어가면 새로운 요소들이 입혀지게 마련입니다. 프랑스로 건너간 로마 건축도 그렇게 변화를 거듭해 새로운 양식의 건축을 세상에 내놓은 것입니다.

지금 소개하는 이탈리아의 로마네스크 성당들도 유사한 변화와 발전의 과정을 겪게 됩니다. 그런데 이 경우는 로마의 건축이 산을 넘어 로마적인 건축으로 다시 태어난 것에서 끝나지 않고, 다시 로마로 되돌아온 것입니다. 그래서 로마적인 건축이 로마의 건축을 만나는 과정은 알프스 이북에서 로마네스크가 지역의 토속 건축을 만나는 것과 차이가 있습니다.

이탈리아의 로마네스크에 원초적 영향을 미친 건축 요소는 로마 고전주의입니다. 초기 그리스도교 성당은 로마 제국의 바실리카(공회당)를 수용했고, 이후 비잔틴 성당과 이슬람 사원의 영향을 받았습니다. 로마 제국과 로마 가톨릭교회

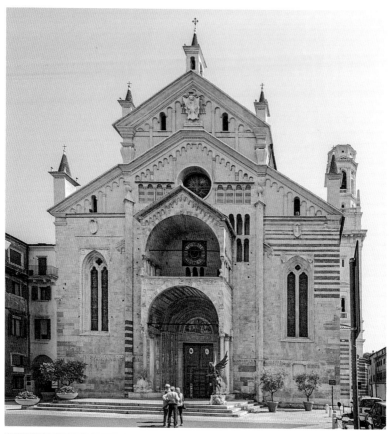

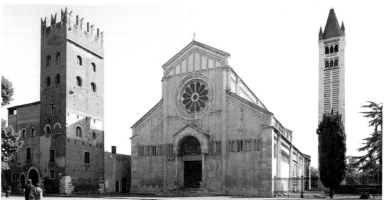

▲ 베로나 대성당(베로나 이탈리아 북부) ▼ 성 제노 성당(베로나 이탈리아 북부)

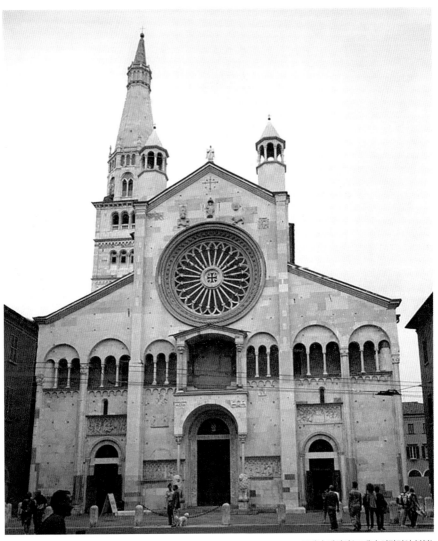

모데나 대성당(모데나 이탈리아 북부)

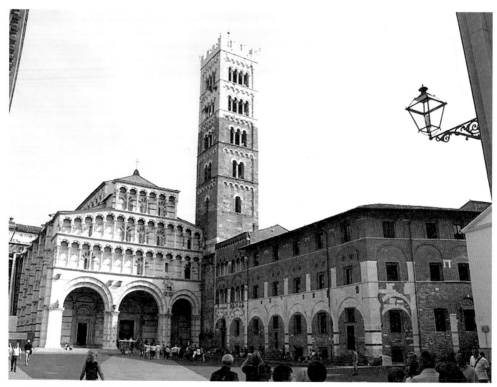
성 마르티노 대성당(루카 이탈리아 중부)

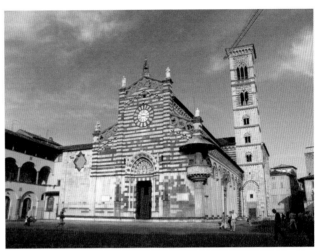

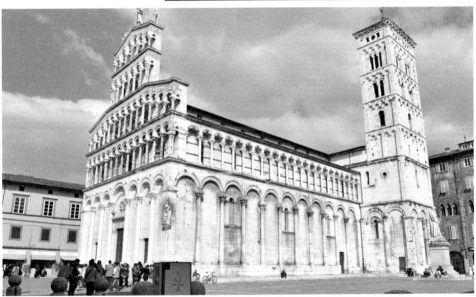

▲ 프라토 대성당(프라토 이탈리아 중부) ▼ 산미켈레인포로 바실리카(포로 이탈리아 중부)

와 지중해의 전통이 이탈리아 로마네스크의 첫 번째 특징을 이룬 것입니다.

이탈리아 로마네스크의 두 번째 특징은 지역주의입니다. 롬바르디아를 중심으로 하는 북부 지역, 토스카나의 중부 지역, 그리고 시칠리아가 주도한 남부 지역이 각기 고유한 특징을 보입니다. 이러한 두 요인으로 인해 이탈리아 로마네스크는 초기와 전성기라는 시대적 구별이 나타나지 않습니다.

프랑스를 중심으로 하는 로마네스크에서 초기와 전성기가 구분되는 것은 건축 구조의 발달과 관련이 있었습니다. 천장인 석조 볼트와 벽체인 네이브월과 기둥이 얼마나 서로 유기적으로 구성되는가에 따라, 발달의 정도에 따라 시기를 구분한 것입니다. 그러나 이탈리아에서는 이러한 구조가 이미 초기 그리스도교의 건축에서부터 이어왔기 때문에 로마네스크 시기에 구조의 발전이 특별히 이루어진 것은 아닙니다. 따라서 구조의 발달로 시기를 구분할 수 없는 것입니다.

이탈리아의 로마네스크는 알프스 이북의 로마네스크에 비해서 로마 고전주의와의 연속성이 훨씬 깊습니다. 이미 초기 그리스도교 건축이 로마 고전주의를 보여주었습니다. 또한 로마네스크 양식의 네이브월을 구성하는 아치, 오더, 볼트 등의 요소들과 바실리카에서 발진한 라틴 크로스 평면 역시 로마 고전주의에서 나온 것입니다. 그런 면에서 이탈리아 로마네스크는 로마네스크의 고전주의라고 말할 수 있습니다.

물론 이탈리아 로마네스크가 동시대의 발전된 양식을 외면한 것은 아닙니다. 이탈리아는 알프스 이북의 로마네스크에서 나타난 선진 건축술을 받아들여 이탈리아에 맞게 재생산했습니다. 따라서 이탈리아의 로마네스크 성당들에서 유럽 로마네스크의 요소들이 부분적으로 나타나는 것은 이상한 일이 아닙니다.

성 암브로시오 바실리카 Basilica di Sant'Ambrogio

롬바르디아의 로마네스크는 뭔가 다르다

초기 로마네스크 건축을 이야기하면서 원시-로마네스크라고 할 수 있는 '롬바르디아 건축'을 소개한 적이 있습니다. 롬바르디아의 석공 장인들은 로마 시대의 석조술을 남부 유럽에 전수함으로써 초기 로마네스크의 발전에 기여했습니다.

이후 시간이 흘러 롬바르디아에 로마네스크가 역수입되었는데, 그 대표적인 곳이 성 암브로시오 바실리카입니다. 롬바르디아의 중심 밀라노에서 가장 오래된 이 성당은 로마 제국의 박해로 수많은 순교자가 묻힌 곳으로, 성

성 안브로시오 주교(Francisco de Goya 작 1799)

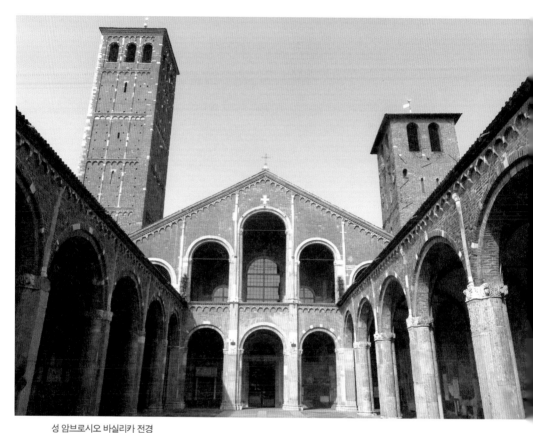

성 암브로시오 바실리카 전경

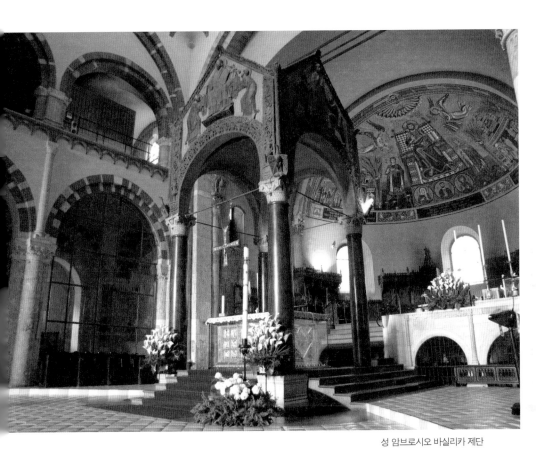

성 암브로시오 바실리카 제단

암브로시오 주교가 '순교자들의 바실리카'로 봉헌한 것입니다(379년~386년).

당시 밀라노 지역에는 이단인 아리우스주의가 성행했습니다. 그들은 성자를 성부와 동일 본질(homoousios)로 간주하지 않고 그리스도의 신성(神性)을 부정했습니다. 이에 콘스탄티누스 대제는 교회의 첫 번째 공의회인 니케아 공의회를 소집했고 아리우스는 단죄되었습니다. 그리고 아타나시우스가 주장한 삼위일체론이 교리로 선포되었습니다.

성 암브로시오는 자신의 교구인 밀라노에 이단이 발을 붙이지 못하도록 보편공의회를 통해서 선언된 올바른 교리를 전파하고 교회가 분열되지 않도록 노력했습니다. 그리고 그 일환책으로 세운 정책이 성당 건축을 장려하는 것이었습니다. 사도들의 바실리카(지금의 성 나자로)와 동정녀들의 바실리카(지금의 성 심플리치아노) 역시 성 암브로시오의 작품입니다. 성당이 아닌 곳에서 비공식적인 모임이 잦을 때 잘못된 교리가 전파될 수 있다고 생각했던 것이 아닌가 싶습니다.

이후 밀라노의 정치, 경제, 문화는 성 암브로시오 바실리카를 중심으로 발전하게 되었고, 종교적인 차원에서 신앙생활도 단연 성 암브로시오 바실리카가 중심이 되었습니다. 당시 성당에는 참사회원들이 공동체를 이루고 있었는데, 밀라노 교구에 베네딕도회가 진출하면서(789년) 같은 성당의 영내로 들어오게 되었습니다. 서로 다른 수도규칙을 사용하는 두 개의 공동체가 하나의 성당을 공유하게 된 것입니다.

그래서 참사회원들은 북쪽 건물을, 수도자들은 남쪽의 두 건물을 사용하게 되었는데, 두 개의 종탑이 이를 말해주고 있습니다. 9세기 수도자들의 종탑이 먼저 세워져 수도회의 미사를 알리는 종이 울려 퍼지기 시작했습니다. 성당은 8~9

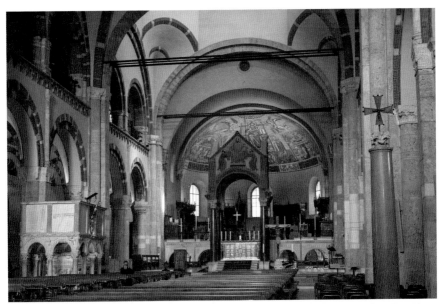

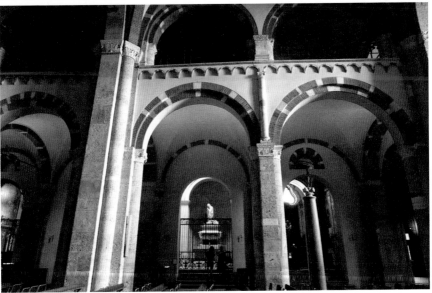

▲ 성 암브로시오 바실리카 네이브 ▼ 성 암브로시오 바실리카 네이브월

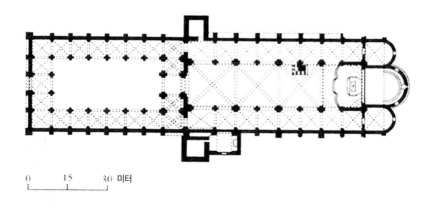

성 암브로시오 바실리카 평면도

세기에 한 차례 증축한 후, 1080년에 지금의 로마네스크 성당을 짓기 시작해, 1128년에 네이브를, 1140년에 리브 볼트 천장을 완성했습니다.

평면은 초기 그리스도교 양식으로 지어진 3랑식 바실리카 그대로이고 트란셉트는 없습니다. 중앙 앱스 양쪽의 두 개의 작은 앱스는 나중에 추가된 것입니다. 리브 그로인 볼트는 각각의 대응 기둥과 연결되며, 아일의 폭은 네이브의 절반에 해당하고, 네이브월은 상부에 갤러리와 클리어스토리를 가지고 있는데 이는 동시대의 로마네스크 양식이 적용된 것으로 볼 수 있습니다. 아트리움은 12세기에 지어졌는데, 그때 참사회원들이 사용하는 두 번째 종탑도 세워졌습니다.

성당 외부의 파사드는 로마네스크 양식이라기보다는 뾰족한 오두막집을 연상시킵니다. 하단에는 같은 크기의 아케이드가 3개 있고, 상단에는 가운데가 크고 양옆이 작은 아케이드가 있는데, 대축일 미사가 끝나면 이 발코니에서 주교

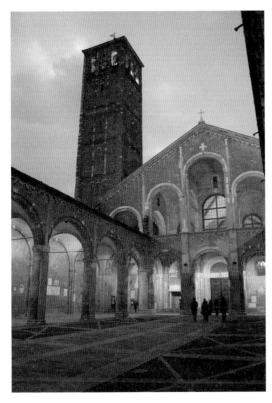

성 암브로시오 바실리카 야경

가 신지들에게 강복을 주었을 것입니다.

포르티코(주랑현관)의 아케이드는 기둥으로 지지하고 있으며 겹으로 된 아키볼트를 가지고 있습니다. 또한 포르티코 벽면 상부는 성당 파사드와 같은 형태의 롬바르디아 밴드로 장식되어 있습니다. 이렇게 성 암브로시오 바실리카는 여러 차례 증축되면서 다양한 양식을 받아들이게 되었는데, 그것들이 서로 자연스럽게 잘 어울려 있습니다.

산미니아토 바실리카 Basilica di San Miniato al Monte
토스카나의 대리석으로 로마네스크를 장식하다

이탈리아 로마네스크를 말하면서 도스카나 지방을 빼놓을 수 없습니다. 그 중에서도 피렌체의 높은 언덕 위에 있는 산미니아토 바실리카(Basilica di San Miniato al Monte, Firenze)가 손에 꼽힙니다. 로마로 순례 중인 동방의 상인이거나 아르메니아의 왕자로 알려진 성 미니아(산미니아토)는 피렌체에 도착하여 은둔의 삶을 살며 그리스도교 신앙을 전파했습니다.

그러다가 250년경 데치우스 황제의 박해 때 피렌체의 첫 번째 순교자가 되었습니다. 전승에 의하면 그는 참수된 자신의 머리를 들고 피렌체의 높은 산 위로 올라갔다고 합니다. 그의 무덤이 있는 곳에 이를 기념하는 작고 아름다운 로마네스크 성당이 800년이 지나서 세워졌습니다.

토스카나 로마네스크의 특징은 재료에 있습니다. 롬바르디아 건축의 주재료가 벽돌인 것에 비해 토스카나 건축의 주재료는 돌입니다. 이는 거대한 대리석 산지가 토스카나에 있었기 때문입니다. 따라서 토스카나의 장인은 육중한 석재로 커다란 아치를 만들어 기둥 없는 넓은 공간을 확보할 수 있었고, 다양한 색과 무늬를 가진 대리석을 이용해서 채색 장식주의를 발달시켰습니다.

이것은 비잔틴의 영향을 받은 지중해의 전통과 관련이 있습니다. 비잔틴 건

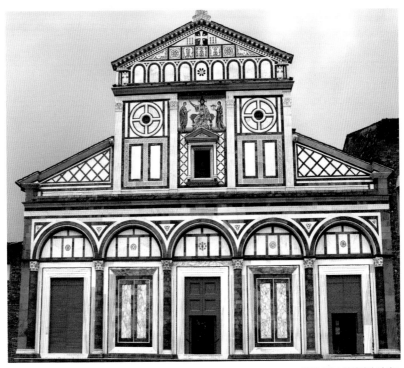

산미니아토 바실리카 파사드

축의 특징 중 하나가 모자이크라고 말할 수 있는데, 작은 돌조각으로 만들어진 모자이크가 거대한 석재의 산지에 와서 크고 다양한 돌의 조합으로 건축에 응용되었다고 볼 수 있습니다. 결국 구조의 발달에 치중했던 알프스 이북의 건축과 달리 지중해를 중심으로 하는 이탈리아 건축은 장식의 발달을 추구했던 것입니다.

따라서 토스카나 로마네스크는 로마 고전주의를 계승하는 양식이라는 것

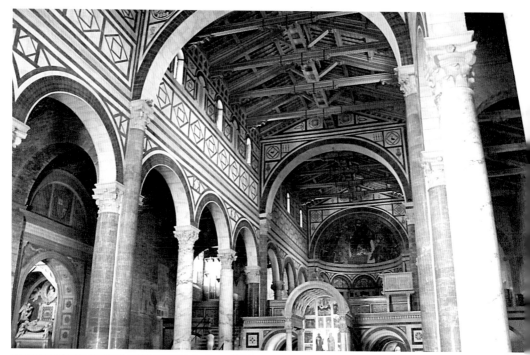

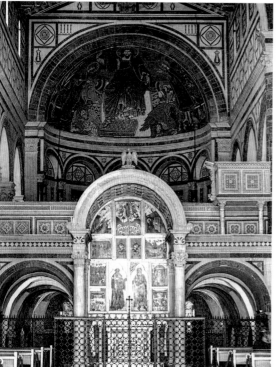

▲ 산미니아토 바실리카 네이브
◀ 산미니아토 바실리카 제단

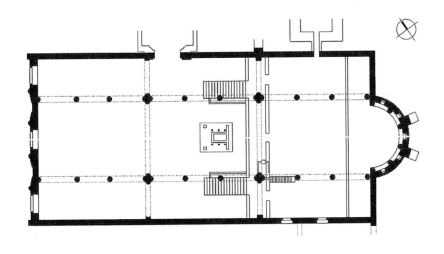

을 알 수 있고, 이는 로마의 로마네스크에서도 볼 수 있습니다. 물론 로마에 로마네스크로 지어진 성당은 찾아보기 힘듭니다. 그러나 로마의 로마네스크는 초기 그리스도교 성당의 증축과정에서 성당의 외관보다는 내부에 적용된 예가 많습니다. 성 밖의 성 바오로 대성당에서는 안쪽의 회랑에, 라테라노의 성 요한 대성당은 내부에, 산클레멘테는 네이브월의 기둥과 성가대석 주변에서 볼 수 있습니다.

이러한 토스카나 로마네스크 혹은 이탈리아 로마네스크의 고전적 연속성은 훗날 이탈리아 르네상스의 기본적 요소가 됩니다. 그래서 어떤 학자는 토스카나 로마네스크를 '프로토-르네상스'라고 말하기도 합니다.

11세기 초에 지어진 피렌체의 산미니아토 바실리카는 그 외관이 화려한 기

▲ 산미니아토 바실리카 제의실 벽면 (성 베네딕토의 생애) ▼ 산미니아토 바실리카 제의실 천장 (네 복음사가)

산미니아토 바실리카 전경 – 성당이 있는 언덕(al Monte)을 올려다본 모습

하학적 문양의 대리석으로 치장되어 있습니다. 로마 고전주의를 기하학적으로 단순화시켜 대리석으로 채색한 전형적인 토스카나식 채색 장식주의를 나타냅니다.

　하지만 산미니아토 성당은 로마적 전통 위에 교회와 세상의 소통을 강조하는 동시대적 요소도 표현하고 있습니다. 그 예가 교회(聖)의 공간인 성당 내부의 장식 무양과 세상(俗)의 공간인 성당 외부의 장식 문양이 동시대의 지역성을 대

표하는 기하학적 연속성을 띠고 있다는 점입니다.

교회의 공간으로서의 이스트엔드와 세상의 공간으로서의 웨스트워크를 이어주는 역할을 하는 공간이 네이브입니다. 네이브의 기둥은 백색 대리석에 코린토식 오더를 가졌고 그 위에 청색 대리석의 아케이드가 올려져 있습니다. 네이브의 이러한 장식은 성당의 서쪽 파사드에 반복되어 나타납니다. 다섯 베이의 파사드는 출입문과 블라인드 아치가 교대로 형성되어 있는데, 이것이 네이브의 아케이드와 연속성을 갖고 있음을 쉽게 알 수 있습니다.

물론 파사드의 장식성은 네이브월보다 훨씬 다채롭습니다. 왜냐면 네이브월에는 기둥을 비롯한 구조물들이 많아서 장식에 한계가 있지만, 구조물 없이 넓은 면으로 되어있는 파사드는 기하학적 장식 문양을 얼마든지 표현할 수 있는 하얀 도화지와도 같았기 때문입니다. 사각형 위에 반원이 그려지고 그 위에 신전의 분위기를 내는 페디먼트를 가진 또 하나의 파사드가 올려져 있습니다.

이러한 산미니아토 바실리카의 채색 장식주의는 기하학적 문양뿐만 아니라 흑백의 선형 띠 장식이나 조각물 등으로 범위를 넓히며 토스카나 전 지역에 영향을 미쳤습니다.

로마네스크가 비잔틴 건축과 함께 걷다

토스카나 로마네스크에서 피사의 성모승천 대성당을 빼놓을 수 없는데, 이 성당의 양식이 매우 독특해서 별도로 '피사 로마네스크'라고 부르기도 합니다. 이 성당은 1063년 피사의 해군이 시칠리아에서 이슬람 군대를 대파하자, 그 승리를 기념하기 위하여 건축가 부스케토에 의해 '기적의 광장'에 세워진 것입니다.

당시 피사는 베네치아와 쌍벽을 이루는 해상 공국이었는데, 해상 무역으로 부유해진 베네치아가 먼저 성 마르코 대성당을 지었고, 피사도 이어서 대성당을 건립한 것입니다. 해상 무역의 결과인지 두 성당은 모두 비잔틴과 이슬람 문화의 영향을 받았습니다.

하지만 피사는 여기에 로마 고전주의와 롬바르디아 건축을 더해 피사 로마네스크를 완성했습니다. 피사 대성당은 1118년 교황 젤라시우스 2세에 의해 봉헌되었고, 이후 1140년 라이날도에 의해 네이브가 3베이 증가하고, 트란셉트가 확장되었으며, 파사드가 완성되었습니다.

평면은 네이브와 이중 아일이 있는 5랑식 바실리카이며, 3랑식 트란셉트와 앱스를 가진 선형식인 라틴 크로스 형태입니다. 내부는 그 지역에서 쉽게 얻을

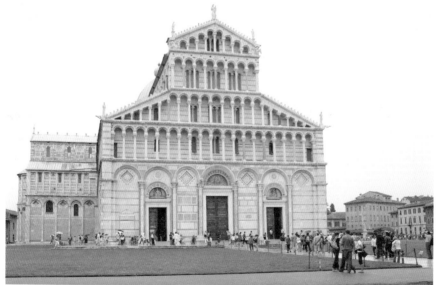

▲ 피사의 성모승천 대성당 전경 ▼ 피사의 성모승천 대성당 파사드

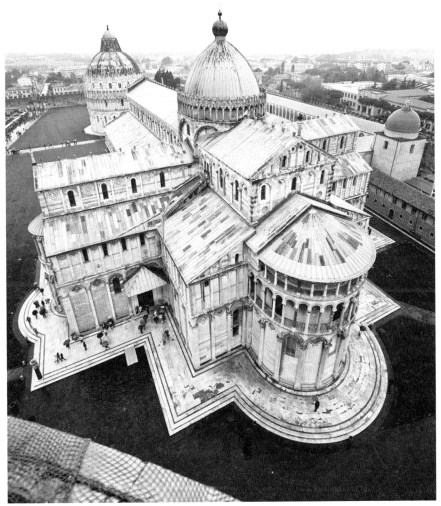

피사의 성모승천 대성당 동쪽 상공에서 바라본 모습

수 있는 어두운색과 밝은색의 대리석이 교대로 띠를 두르고 있고, 앱스에는 비잔틴식 모자이크가 있습니다. 크로싱 위에는 무어족에게서 영감을 얻은 거대한 타원형 돔이 올려져 있어 중앙집중형의 비잔딘 건축을 인상시킵니다.

내부 전체 길이는 96미터이고 트란셉트는 72미터입니다. 네이브는 12미터의 폭에 높이가 28미터이고, 쿠폴라의 높이는 무려 50미터가 넘습니다. 천장은 목재 트러스에 역시 목조 평천장의 형태를 띠고 있습니다.

외부는 채색 장식주의를 택해, 파사드에서 시작해 성당 외벽을 두르는 어두운색과 밝은색의 대리석 띠와 아케이드로 이루어져 있습니다. 특히 블라인드 아치에 새겨진 마름모 장식과 파사드의 네 개 층으로 이루어진 로지아(지붕과 열주가 있는 개방된 외부 갤러리)가 인상적입니다. 이러한 외관은 피렌체의 산미니아토 바실리카처럼 기하학적 장식의 특징으로 볼 수 있습니다.

기하학적 형태는 장식에만 사용된 것이 아닙니다. 피사 대성당은 성당 본체에 세례당이 별채로 지어져 있습니다. 세례당이 성당 밖에 있는 것은 초대 교회부터 형성된 교리로 세례를 받아야 성당에 들어갈 수 있었기 때문입니다. 히폴리투스의 『사도전승』에 의하면 부활 성야 때 사제는 예비 신자에게 구마의 기름(예비 신자 성유)를 바르고 물(세례수)로 인도합니다. 물에 들어간 예비 신자에게 사제는 성부와 성자와 성령을 믿는지 묻고 예비 신자는 매번 "나는 믿나이다"라고 대답한 후 물에 잠겼다 나옵니다. 세례 후에 사제는 세례자에게 기름을 발라주고 성당으로 인도합니다. 주교는 성당에 들어온 세례자에게 안수하고 이마에 성유를 바르고 십자 표시를 한 후에 평화의 인사를 나눕니다. 따라서 세례당은 성당 밖에 짓는 것이 교회의 전통이었습니다. 피사 대성당은 본당과 세례당의 중심축이 정확하게 일치되는데 이 역시 기하학적 구성을 따른 것으로 볼 수 있

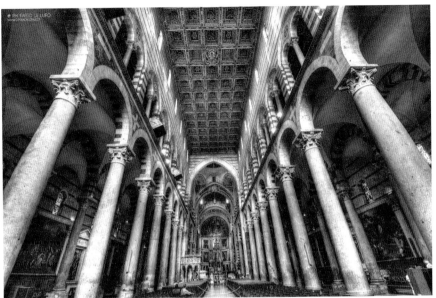

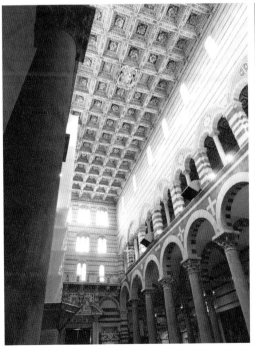

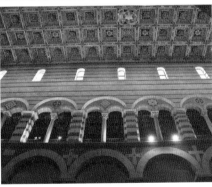

▲ 피사의 성모승천 대성당 네이브 제단 방향
◀ 피사의 성모승천 대성당 네이브 출입구 방향
▶ 피사의 성모승천 대성당 네이브월

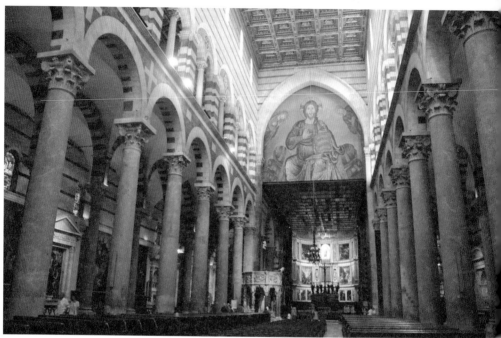

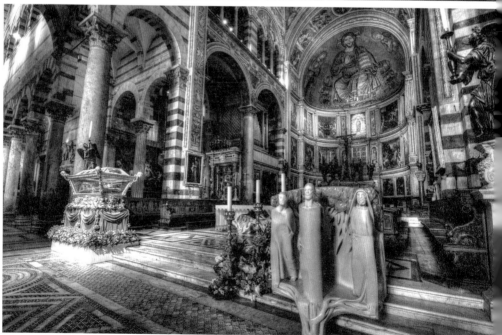

▲ 피사의 성모승천 대성당 네이브 (트란셉트와 만나는 부분) ▼ 피사의 성모승천 대성당 제단

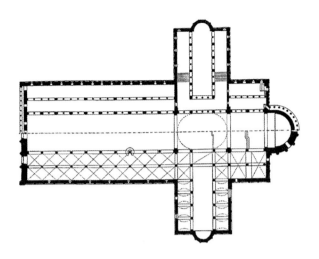

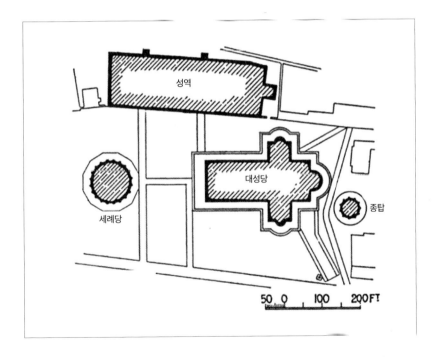

▲ 피사의 성모승천 대성당 평면도 ▼ 피사의 성모승천 대성당 배치도

습니다.

피사 대성당의 건축(1063~1350년)은 십자군 원정(1096~1291년)의 시기와 겹치는 기간이 많습니다. 특히 제1차 십자군 원정에서 승리해 예루살렘에 라틴 왕국을 세운 십자군은 성지의 초기 그리스도교 유적지에서 많은 건축적 요소들을 가져왔습니다.

특히 피사 교구는 그 영향을 많이 받았는데, 피사 대성당 파사드에 나타나는 상감 세공(인타르시아)과 조각이 그 대표적인 예입니다. 이는 대성당 뒤편의 유명한 종탑(일명 '피사의 사탑')에도 나타나는데, 대리석의 기하학적 장식 문양이 주를 이루는 피렌체의 로마네스크와 차별됩니다.

이야기를 마치며

4년 전에 신설 본당의 책임을 맡게 되었습니다. 공문을 보고 성당부지에 와서 보니 키가 넘는 잡초만이 빼곡히 들어서 있었습니다. 어쩌면 나를 기다리며 자리를 지키고 있었을지도 모르겠습니다. 건축과 신학을 공부하는 연구소를 시작하고 싶었는데 그에 앞서 제게 주어진 것은 성당을 짓는 일이었습니다. 의도한 것은 아니지만 한번은 직접 경험하는 것이 좋겠다고 생각했고, 지금이 내 인생에서 가장 젊을 때이니 기쁘게 받아들이기로 했습니다.

성당 짓는 일의 첫 번째는 신앙 공동체를 꾸리는 일이었습니다. 나 혼자가 아닌 신앙 공동체가 함께 성전을 봉헌해야 한다고 생각했습니다. 교회는 세상 안에 있지만 동시에 세상을 초월하는 존재이기에 신앙을 가진 사람만이 교회의 '가시적 실재'와 '영적 실재'를 모두 볼 수 있습니다. 따라서 신앙 공동체로서의 교회는 인간 공동체이면서 신적 공동체를 지향하고, 지상에 있으면서 천국을 향한 나그넷길을 걷습니다. 그 길 위에 세워진 눈에 보이는 성당은 신앙의 나그네들을 눈에 보이지 않는 천상 예루살렘으로 이끌어줍니다.

클레르보의 성 베르나르도는 「아가 강론」에서 이렇게 말합니다. "오 겸손함이여! 오 고귀함이여! 향백나무로 만든 장막이요 하느님의 지성소, 지상의 거처요 천상의 궁전, 흙으로 만든 집이요 왕의 거실, 죽음의 몸이요 빛의 성전, 교만한 자들이 멸시하는 대상이요 그리스도의 신부. 오 예루살렘의 딸들이여, (이 여인은) 검지만 아름답고, 기나긴 유배의 고난과 고통으로 창백하지만, 마침내 솔로몬의 장막으로 치장된 천상의 아름다움으로 꾸며지네."●

'그리스도의 신부'인 교회에 대한 베르나르도 성인의 이 노래는(강론이지만 노래처럼 들린다), 그가 세운 퐁트네 수도원의 성당 안에 들어가면 수도자들의 기도 소리로 다시 들리는 듯합니다. 성당은 세상의 물질로 만들어졌으나 하느님의 거처가 되고, 지상에 있지만 천상의 궁전이 되며, 흙으로 만들어져 언젠가는 무너지겠지만 빛이신 그리스도를 담고 있는 공간이 됩니다. 그 안에서 사람은 땅의 겸손함을 신고 하늘의 고귀함을 입습니다.

퐁트네 수도원 외에도 머물고 싶은 성당이 여럿 있습니다. 클뤼니 수도원 성당은 지금 남아 있지 않으니 아쉽게 되었지만, 그에 앞서 지어진 느베르의 생테티엔 수도원 성당은 꼭 가보고 싶습니다. 후고 성인은 수도원의 역사적인 성당 건축을 앞두고 부르고뉴의 로마네스크 성당들을 바라보면서 수도원장인 동시에 건축가로서의 무거운 책무를 느꼈을 것입니다. 당시로써는 상상을 뛰어넘는 웅장한

● Bernardo di Chiaravalle, *Sermoni sul Cantico dei Cantici*, vol.1(Sermoni I-XLIII), Domenico Turco (ed.), Edizioni Vivere In, Roma, 1986, p.314.

성당을 계획한 것인데 그때 성인은 어떤 고민을 했고 그것을 어떻게 표현하려 했는지, 그가 장인들과 함께 밤을 새워가며 토론하는 소리를 듣고 싶습니다.

또한 같은 스테파노 성인을 기념하는 성당으로 몽생미셸 가는 길에 방문했던 캉의 생테티엔 수도원 성당도 다시 갈 수 있다면 여유 있게 머물러보고 싶습니다. 베크의 수도자 란프랑코의 신학 수업과 윌리엄의 영웅담을 들을 수 있다면 평생 자랑하고 다닐 것입니다. 생테티엔 수도원의 원장이 된 란프랑코는 후고와는 다르게 로마네스크 성당 건축에 조금 더 용기 있는 시도를 했는데, 그가 성당 천장을 새로운 기술로 시공하기로 한 전날 밤에 성체 앞에 무릎 꿇고 신에게 올렸을 간절한 기도와 그 은총을 얻고 싶습니다.

란프랑코는 성찬례 안에 예수 그리스도의 몸이 실제로 현존한다는 것을 부정한 베렌가리우스의 문제를 논의하는 교회회의에 참석했다고 합니다. 후고 원장 역시 교황 레오 9세를 보필하여 베렌가리우스의 잘못된 견해를 바로 잡는 교회회의에 참석한 바가 있으니, 왠지 이루어졌을 것 같은 란프랑코와 후고의 만남을 그려보게 됩니다. 그때 그들은 성찬례에 대한 이야기 말고 이전에는 보지 못한 규모와 기술을 동원하는 그들이 짓고 있는 성당 건축에 관한 이야기를 나누지 않았을까요? 그 장면 한구석에 뭔가를 열심히 적고 있는 어떤 신부의 모습이 아련히 보입니다.

4년여 전 신앙 공동체에 부여된 성당 건축이라는 과제도 이런 꿈과 고민을 동시에 갖게 했습니다. 그래서 고대 사회가 지나고 중세에 들어 성당 건축이 본

격적으로 시작된 로마네스크 시대의 책들을 먼지 수북한 책장에서 다시 꺼내 들게 되었고, 그 이야기를 의정부교구 주보를 통해서 나누게 되었습니다. 이 책에 실린 내용들은 거의 그때 발표된 것들입니다. 또한 역사학, 신학, 건축학과 관련된 몇몇 중요한 책들로부터 소중한 자료들을 얻을 수 있었습니다. 훌륭한 저술로 큰 도움을 주신 분들께 깊은 감사를 드립니다.

그런 숙고의 시간 때문이었는지 자연스레 건축할 성당의 외관을 로마네스크 양식으로 표현하게 되었습니다. 하지만 로마네스크 양식을 온전히 이해하지 못했으니, 현대식으로 설계한 내부와 로마네스크에서 차용한 외관이 이질적인 느낌을 줄 수도 있을 것입니다. 그래도 성당의 벽돌 한장 한장이 베르나르도 성인의 강론에서처럼 어둡고 거칠지만 천상의 아름다움으로 꾸며지도록 노력의 노력을 했습니다. 그리고 현장이 아니면 연구소 책상 앞에서는 도저히 알 수 없는 건축 장인들의 수고와 고충도 느낄 수 있었습니다. 끝으로 성당 건축으로 같은 어려움을 헤쳐나가고 있을 신앙 공동체들과 빛이 머무는 곳에서 마음을 다해 함께 기도합니다.

2022년 가을
성 가롤로 보로메오 기념일을 앞두고
강한수 가롤로 신부

도움을 받은 도서들

『성경』, 주교회의 성서위원회 편찬, 한국천주교중앙협의회, 2005.

『제2차 바티칸 공의회 문헌』, 한국천주교중앙협의회, 2002.

 - 거룩한 전례에 관한 헌장 『거룩한 공의회』 *Scrosantum Concilium* : 전례 헌장

 - 교회에 관한 교의 헌장 『인류의 빛』 *Lumen gentium* : 교회 헌장

『가톨릭교회 교리서』, 한국천주교중앙협의회, 2008.

아우구스트 프란츤, 『세계 교회사』, 최석우 역, 분도출판사, 2001.

클라우스 샤츠, 『보편 공의회사』, 이종한 역, 분도출판사, 2005.

장 콩비, 『세계 교회사 여행1 고대 · 중세편』, 노성기 · 이종혁 역, 가톨릭출판사, 2012.

윤장섭, 『서양건축문화의 이해』, 서울대학교출판부, 1996.

임석재, 『서양건축사2, 기독교과 인간』, 북하우스, 2003.

임석재, 『서양건축사3, 하늘과 인간』, 북하우스, 2006.

윤정근 외, 『서양건축사』 기문당, 2021.

김난영, 『로마네스크 성당, 치유의 순례』, 예지, 2016.

리처드 스탬프, 『교회와 대성당의 모든 것』, 공민희 역, 사람의 무늬, 2012.

남경태, 『종횡무진 서양사1 문명의 탄생에서 중세의 해체까지』, 휴머니스트, 2015.

Corrando Bozzoni / Vittorio Franchetti Pardo / Giorgio Ortolani / Alessandro Viscogliosi, *L'Architettura del Mondo Antico*, Editori Laterza, 2006.

Renato Bonelli / Corrando Bozzoni / Vittorio Franchetti Pardo, *Storia dell'Architettura Medievale*, Editori Laterza, 1997.

Michael Fazio / Marian Moffett / Lawrence Wodehouse, *A World History of Architecture*, Laurence King Publishing, 2013.

Jan Gympel, *The Story of Architecture*, h.f.ullmann Publishing, 2013.

Jonathan Glancey, *Architecture A Visual History*, Penguin Random House, 2017.

Michael Stephenson, *The History of Architecture*, Worth Press, 2019.

Carol Strickland, *The Annotated Arch*, Andrews McMeel Publishing, 2001.

Rolf Toman, *Romanico*, Gribaudo, 2003.

Rolf Toman, *Churches and Cathedrals*, Parragon, 2010.

Alain Erlande-Brandenburg, *Abbayes Cisterciennes*, Gisserot, 2004.

Philipp Weindel, *Der Dom zu Speyer*, Farbige Abbildungen, 1990.

본문에 사용한 이미지는 대부분 저자의 자료와 지인들의 사진 그리고 Flickr, Pixabay 등 퍼블릭 도메인 작품입니다. 책에 포함된 이미지 사용에 저작권상 문제가 있다면 출판사로 연락주십시오. 확인 뒤 바로 처리하겠습니다.